世界名畫家全集　何政廣主編

波納爾 P.Bonnard

藝術家出版社

先知派繪畫大師

波納爾

P.Bonnard

何政廣◉主編

藝術家出版社

目　錄

前言 ————————————————————————————————— 8

先知派繪畫大師——

波納爾的生涯與藝術〈侯權珍譯寫〉———————————— 10

● 印象派最後一筆 ————————————————————— 12

● 童年與成長期 ————————————————————— 15

● 私人生活——巴黎畫室到遠離巴黎 ——————— 20

● 繪畫題材隨手可得 ————————————————— 24

● 花園常是色彩與溫暖的甘美避難所 ——————— 31

● 重置與模糊——

　在象徵主義思想的氛圍中創作 ————————— 41

● 習慣在畫中包含一個朦朧的形體 ——————— 57

● 忠於生活——

　與瑪特·德瑪利格奈的生活與繪畫 ————— 61

● 玩弄親暱與距離之間的手法 ————————— 80

● 至少有一半作品需要再進一步的修改 ———— 92

● 養成輪流住在城市與鄉間的習慣 ———— 96

● 波納爾的裸女與人物畫 ———— 106

● 沈浸於印象主義的鮮活與無拘無束 ———— 112

● 一九○八至○九年

致力尋求處理主題物立即性方法 ———— 124

● 無法面對模特兒作畫 ———— 134

● 倚牆而作—探索光的描繪 ———— 136

● 作品的氛圍凌駕一切 ———— 162

● 失樂園 ———— 167

● 浴缸中的裸女 ———— 186

● 風景畫和靜物畫

讚頌自然源源不息的生命力 ———— 193

波納爾年譜 ———— 229

前言

　　波納爾是法國十九世紀末，二十世紀初的著名畫家。年輕時代他在巴黎學習藝術的期間，深受高更和日本浮世繪版畫影響，加入被稱爲「那比士派」的象徵主義繪畫團體。而後來他的畫風回歸到法國印象主義最正統風格的繼承者。

　　許多東方的畫家，非常欣賞喜愛波納爾的繪畫。他描繪悠閒坐在窗邊的女人，室內餐桌擺放的新鮮水果，插著花的玻璃瓶，放置在窗邊桌上的記事簿，浴室鏡中反映的裸女，化妝的女人，從室內眺望窗外的自然風景等，在層層疊疊的油彩筆觸中，烘托出他所要表達的對象，極爲耐人尋味。

　　波納爾作畫時，不只是把現實重現到畫面，而是以自己的感情滲入繪畫中，描繪出將現實感情化的畫面。他把裸女的肌膚、餐桌的果實、室內的牆壁、窗外樹葉的閃耀光影，融入了生活的感覺，人對自然萬物的關懷與祝福。因此，波納爾的另一美稱，是說他爲「親密派」的畫家。他畫出日常家庭生活的平凡景物，表現出生活的動態，色彩與境界都十分清新悅目。

　　波納爾早年吸收日本浮世繪的精華，又繼承印象派豐富色彩。早年他與莫內、雷諾瓦、竇加成爲莫逆之交，在亦師亦友的環境下，波納爾的創作頗有進境，豐富色彩構築中，散發無盡的藝術魅力。

　　波納爾成長在世紀末的年代，當時法國畫壇正是印象派的光與色彩的世界，所以這個時代的波納爾，作品中出現了印象派的影子。二十世紀開始的一九○○年以後，每年春天，波納爾都到巴黎郊外塞納河的溪谷探幽，對著田園的自然環境，感到無比新鮮，於是拿起畫筆畫出理想中的牧歌風景。一九○九年以後，波納爾專心畫風景。他到法國南部旅行，深深被南部自然中呈現的光與色彩的魅力感動。他把自己一年中的生活，定爲公式化，冬天到春日在法國南部生活；夏天，在法國北部度過。偶而也會在巴黎停留一段時光。一九一二年，他在莫內家的對岸，買下別墅，定居下來。一九二五年他又買一座房屋做畫室，當作創作的根據地。

　　綜觀波納爾的油畫，常出現橙黃翠綠，在逆光之中顯現色彩變化的魅力。波納爾稱自己的創作是視覺神經的冒險。這正說明他的創作，超越了視覺中看到的現實世界，而將自己幻想與視像混合在一起，再從抽象中引導出自我理想的畫面，那是經過裝飾化、幻覺化的美。

　　波納爾將鏡子和玻璃窗映現景物，搬進畫中是一創舉。讓人感到幻象中的世界，又何嘗不是現實的世界。就像他在一九一五年所畫的一幅七彩繽紛的抽象畫，讓人發現波納爾的一生，不就是生活在色彩、幻視、象徵的世界裡。

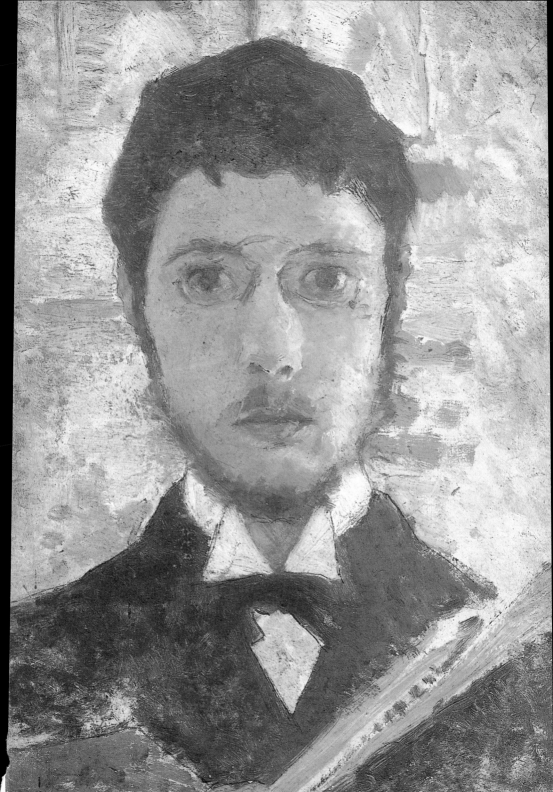

先知派繪畫大師
波納爾的生涯與藝術

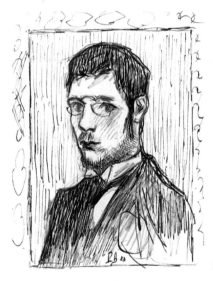

自畫像　1889
紙上鉛筆和墨水　11.5 × 8.5cm

　　皮耶‧波納爾（Pierre Bonnard 一八六七～一九四七）成名極早，廿出頭尚在巴黎朱里安美術學院就讀時（一八八九），即與同儕塞柳司爾(Paul Serusier)、托尼(Maurice Denis)、朗松(Paul Ranson)、伊貝爾(Gabriel Ibels)創立那比士派（先知派）。受到高更、象徵主義和日本浮士繪版畫的影響，波納爾以對自然直接的觀察為基礎，發展出極具裝飾性的自我風格，被視為銜接印象主義之末與野獸派初肇之間的新路線。由於作品特性與印象派極為類似，波納爾常被稱呼為印象主義的最後一筆。

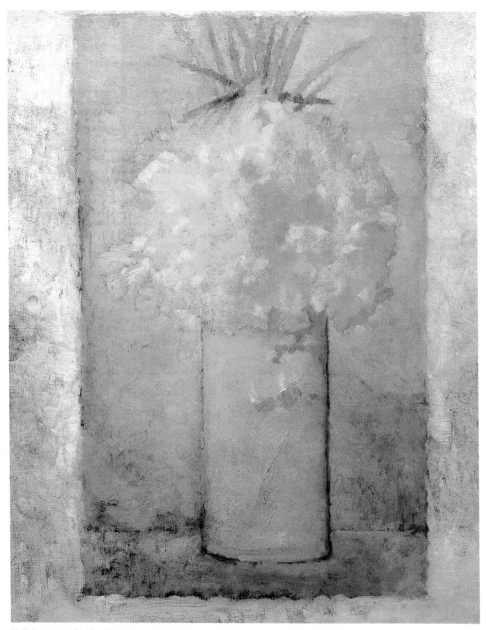

綠花瓶中的水仙花　約 1887　油畫畫布　41 × 32cm　私人收藏（上圖）
自畫像　約 1889　蛋彩畫　21.5 X 15.8cm　私人收藏（9 頁圖）

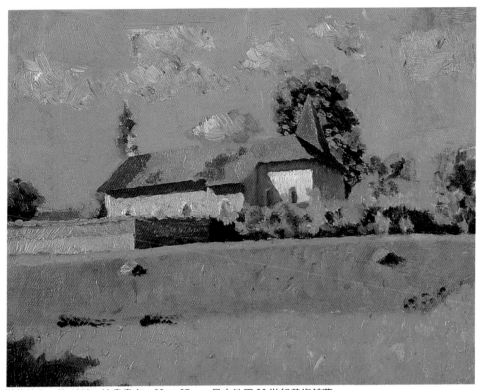

道芬教堂　約1888　油畫畫布　22×27cm　日本池田20世紀美術館藏

印象派最後一筆

　　雖然是以他人開創的畫題為創作對象且長期專注於周遭熟悉的
事物，波納爾總能以更佳的直接性和情感，不斷嘗試以新的手法來
做表現，在畫布上呈現出視覺世界鮮活、悸動的實景，其秘訣便在
於波納爾將繪畫構建在記憶中一個特定的視覺經驗上，再經由作品
捕捉下來，他可以將第一眼的印象保留住，再透過對形式與色彩持
續發展關係的思索，將情感貫注於畫布上，且達成一種夢幻般充滿
光亮的人間天堂景氣。在他的作品中，裸女，而非窗戶，才是主要
的光源，而打開的窗戶呈現的卻是色彩而非景致。

Le Grand-Lemps 附近的風景　約 1889～1890　油畫畫布　21.9×26.7cm　私人收藏

　　波納爾厭惡如印象派畫家般面對畫題作畫,但他卻接受了印象
主義中活潑的實踐精神和擺脫古典主義束縛的無拘無束,他更進一
步將印象主義的客觀性與象徵主義對文化記憶與情感的基本主張結
合,他的獨創性便來自於極度非傳統的表現方式,波納爾並非多愁
善感的印象派倖存者,而是能夠面對不斷進化的繪畫文化挑戰,極
度自我要求的形式主義藝術家,他的作品使我們以全新的視野觀看
日常周遭的事物,讓人察覺到繪畫中所提出的形式問題,誠如波納
爾自己所說:「繪作情感的藝術家創造了一個封閉的世界—繪畫作
品—就如同一本書,不論座落於何處,總有相同的旨趣。這樣的藝
術家,我們想像的到,一定常常不做一事而只是觀察,無論是周遭
事物或自我內心。」

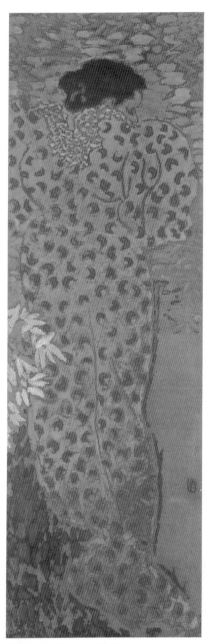

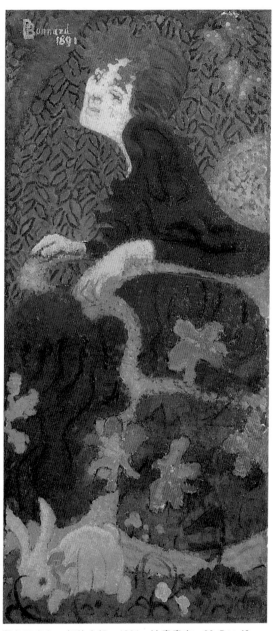

浴袍　約1890　油畫畫布　154×54cm
巴黎奧塞美術館藏

與兔子坐在一起的女郎　1891　油畫畫布　96.5×43cm
日本國立西洋美術館藏

法蘭斯香檳　1891　石版畫　79.7 × 59.6cm
日本山多利美術館藏

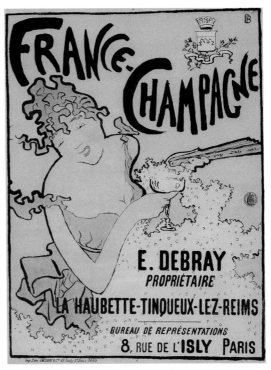

童年與成長期

　　皮耶‧波納爾（Pierre Bonnard）於一八六七年十月五日出生在
巴黎近郊，與一八六四年出生的羅特列克和生於一八六九年的馬諦
斯屬於同一時代。他是家中的次子，其父尤金‧波納爾（Eugene
Bonnard）爲高階政府官員，其母依莉莎白，梅茲朵夫（Elisabeth,
nee Mertzdorff）則爲落沒貴族之後。波納爾還有一個名爲安德瑞（
Andree）的妹妹，成年後其幸福的婚姻生活與子女爲波納爾提供了
不少心靈慰藉。還有就學時期與他同住的外祖母菲德列克‧梅茲朵
夫夫人（Mme Frederic Mertzdorff），這些家中的成員經常出現在波
納爾的筆下。尤金‧波納爾出身於農家，也保留了靠近法國阿爾卑
斯山區 Le Grand-Lemps 村莊中的祖厝—勒克羅（Le Clos）。

　　如同大多數來自相同背景的男孩一樣，波納爾十歲便被送到住

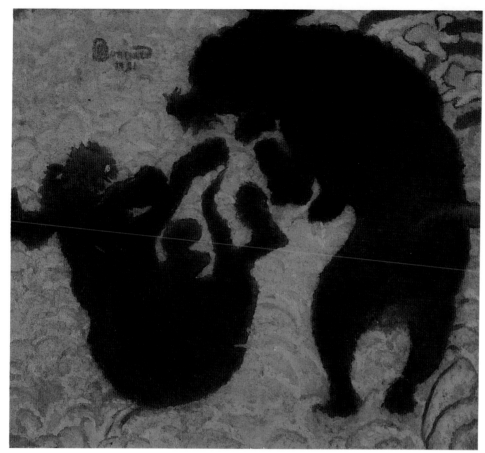

二隻獅子狗　1891　油畫畫布　37×39.7cm　沙桑普頓市立美術館藏

宿學校就讀，以模塑成爲中上階級子弟，並爲通過學士學位做準備
，最後他在著名的巴黎查勒蒙內預科大學拿到學士學位。就學期間
他算是一位相當出眾的學生，屢次獲獎並培養出對古典文學與哲學
的終身興趣，當然他也畫畫，並曾短期在私立朱里安美術學院進修
，爲一八八七年三月的巴黎美術學院入學考試做準備。但是他想成
爲藝術家的心願在當時卻受到父親的阻撓，尤金・波納爾希望兒子
攻讀法律，以傳承自己公職人員的衣缽，波納爾因此於一八八六年

16

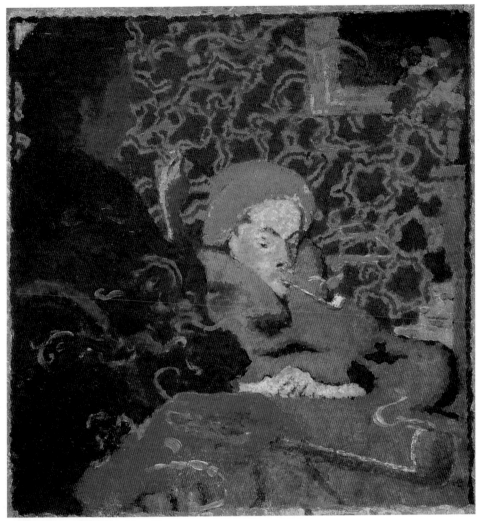

親暱 1891 油畫畫布 38×36cm

進入德洛依法律學院就讀，並於一八八八年通過律師考試，但卻在
參加公職考試時名落孫山之外，像他這樣聰穎的學生居然會通不過
考試，那是因為當時他已決心全力研讀藝術，參加考試不過是為了
給他父親一個交代。

　　很明顯的，波納爾厭惡寄宿學校也討厭法律，因而轉往藝術與鄉間尋求終身的寄託，如同馬諦斯勉強取得父親的同意而放棄法律一樣，與其說波納爾選擇藝術是爲了轉業，不如說他是爲了追求個人的自由，他自己曾說受到藝術家生活的吸引更甚於藝術本身，因爲藝術家生活意味著盡情表現自我的想像力，並可隨性過自己想過的生活，而他則願意付出任何代價以逃離單調的日子。

　　很少有藝術家像波納爾一樣，大量以家中成員做爲畫作對象，這也許是因爲來自於對專制父親與學校壓抑體制的反動，同時也是因爲母親和外祖母的支持與鼓勵。波納爾的父親於一八九五年過世，而不好意思擺姿勢的母親也極少出現在波納爾早期的作品中，取而代之的是他的表妹兼初戀情人貝蒂‧夏德琳（Berthe Schaedlin），經常唾手可得的模特兒外祖母，和他妹妹與妹婿作曲家克勞德‧

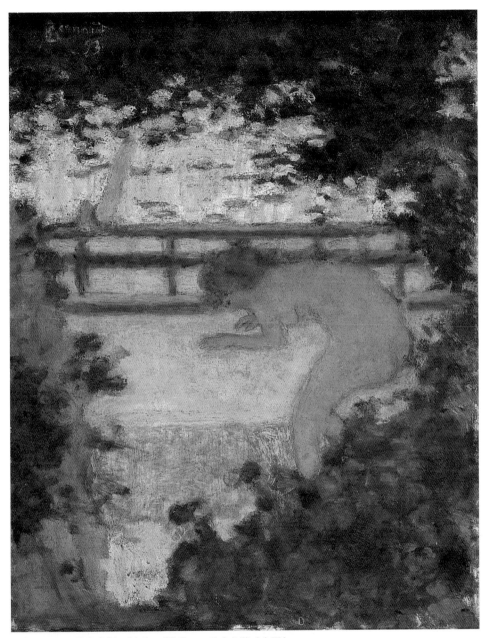

浴者　1893　油畫木板　34.9 × 26.7cm　私人收藏（上圖）

槌球遊戲　1892　油畫畫布　130 × 162.5cm　巴黎奧塞美術館藏（左頁圖）

特拉塞（Claude Terrasse）及其子女們。特拉塞夫婦於一八九〇年在 Le Grand-Lemps結婚，他們家往後便成為波納爾的替代家庭、他最親密的朋友和支持者。

私人生活—巴黎畫室到遠離巴黎

波納爾生命最後廿年所記的日記並未留他下太多的鴻爪，最典型的記載可能僅有「灰色的天空」，或只在紙頁上寫上幾個字：「好」、「陰天」，似乎無關宏旨的注釋，但波納爾說這對他已經足夠，可以讓他憶起光線和「那天所發生的所有事物」。還有一些回想則簡略記在成打的鉛筆速寫、風景、裸女、畫論和自畫像中，除了偶有的購物清單和電話號碼以外，幾乎沒有與人交往的痕跡。

早年生活在巴黎的波納爾，雖然保留在巴黎的畫室，卻選擇居住在鄉間，遠離巴黎也遠離其他的藝術家，他經常在法國南方和北方四處旅行，定期舉辦展覽，作品出售也絕不成問題，但他卻選擇鄉間簡單的生活，僅只保留現代的浴室和汽車，並且極力避免奢華。這樣的簡樸也表現在他的穿著上，他不喜歡太突出，太顯眼，甚至在一次橫渡大西洋旅行之時，上船前他還先把鬍子剔掉，希望看起來跟其他旅客一樣。波納爾身材高瘦，稍微駝背，近視眼，並且有一雙引人注意的超大且經常紫紅的手。

隱藏在外表之下的波納爾其實是一個正直、彬彬有禮且喜歡嘲諷的人。有朋友形容他年輕時的待人接物（幾乎是輕浮的，也使得好幾位作家使用像「孩子氣」、「天真」這樣的字眼來形容他），不過是精心設計用來隱藏他過人的天分，對自己真正關心的事他反而很少談起。納塔森（Thadee Natanson）是最早替他寫傳的作者之一，他記得波納爾是如何避免理論或成為理論家，而對於親密朋友畫家如托尼、塞柳司爾之間的熱切討論則不置可否，也許他認為，一件明顯可見理論的作品就如同展示價格標籤的物品一般，托尼一九〇〇年所畫的〈塞尚頌〉一作中，將波納爾放在邊緣的位置，實在是有他的道理。

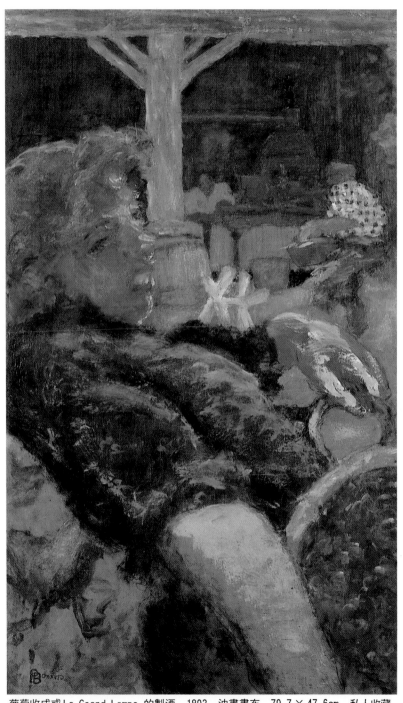

葡萄收成或 Le Grand-Lemps 的製酒　1893　油畫畫布　79.7×47.6cm　私人收藏

Eragny-sur-Oise街　1893　油畫木板　37×27cm　華盛頓國立美術館藏

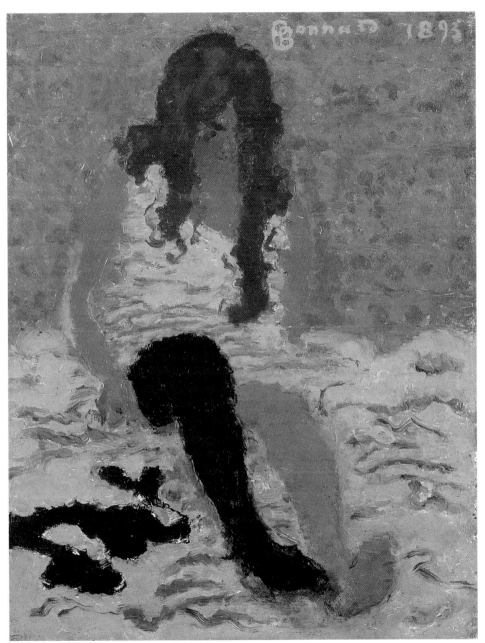

穿襪子的女人　1893　油畫畫紙　35.2 × 27cm　私人收藏

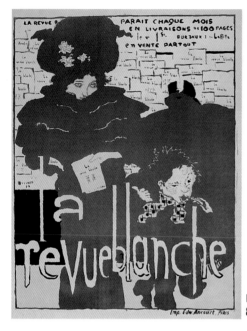

La Revue Blanche 雜誌封面　1894　石版畫
80.7×62.4cm　日本山多利美術館藏

繪畫題材隨手可得

　　也許是意外或故意，波納爾身後除了極像速寫簿的日記、少量
的信件和僅有的幾次訪談外，幾乎沒有留下其他蹤跡，所有他身後
留下的古玩和足以做爲傳記材料的物品，不是有待發掘便是消失無
蹤，生前他想盡辦法極爲珍視的隱私，死後也被忠心地維護著。但
是，這位最謙虛、最謹愼、最不喜歡公開招搖的藝術家，卻從一開
始就以他的日常生活做爲創作的題材，持續而穩定的觀察他周遭的
人事物：他的家庭、環境、伴侶和寵物，他曾說：「我所有的題材
都隨手可得，我走近並觀察他們，再記下筆記，然後回家，而在我
開始作畫前，我會回想，我會幻想。」

　　他對「隨手可得」事物的接受從一開始就極爲明顯。在一八九
〇年代他就爲家人繪作了超過五十幅作品，包括他外祖母（他在巴
黎就學時曾與其同住）、父親、妹妹與妹婿、他們的子女和其表妹

桌布上的水果盤　1895　油畫畫布　30 × 43cm　私人收藏

兼初戀情人貝蒂‧夏德琳（據說曾回絕他的求婚），他母親則極為少見，它們代表了經常團聚於祖厝勒克羅平和的家居生活，通常是小幅而樸素的作品，設定的場景則是摒除日光，安靜、朦朧的室內景象，室內沒有窗戶，門也是關上的，這些作品都帶有一種親暱的感覺，一種家人共同生活，安靜地從事俗世的居家事務，坐下來共進餐食。他所選擇的時刻是家居例行工作中令人慰藉的寧靜，有人觀察到，波納爾絕不會描繪房舍中供人工作或接待訪客的地方。

圖見 17 頁

　　　　作於一八九一年的〈親暱〉，畫中他妹妹安德瑞、妹婿特拉塞，坐在昏黃油燈照亮的起居室中，安德瑞的香煙和特拉塞的煙斗，與前景中波納爾放在膝蓋上巨大的粉紅手掌中的煙斗，造成的迷漫煙霧與壁紙花樣的破損線條交雜在一起，讓人幾乎分不清彼此，三個人融合在相互間的親暱中（他們可能在聽音樂），一種經由人物直逼畫家眼前所表現的親暱感，也逼使觀者要花點時間調整焦距，以便仔細閱讀這些被壓扁的造型。

圖見 18 頁

一八九〇年代前期的傑作〈槌球遊戲〉，家人團聚的場景設定在 Le Grand-Lemps 的戶外花園中，這件不包括天空的風景畫，描繪的時間是日落西山的時刻，人物的身影漸漸融入樹叢的暗綠色調中，這般封閉的空間感覺上就像是室內畫而非風景畫。這是波納爾此期最具企圖心的作品，也是他第一件充分表達那比士派觀點和宗旨的作品。儘管進過兩間美術學院就讀，波納爾受到學院美術教育的影響卻出奇的少，相反的他則從同儕處獲益良多。塞柳司爾於一八八八年十月造訪了當時居留在法國北部布爾塔紐的高更，並帶回一件他的作品展示給朱里安學院的同學與同好托尼、朗松、伊貝爾與波納爾欣賞，他們當時並不知道印象主義，更遑論後印象主義，高更的作品便成為他們全新的啟示，其後他們五人並創立了那比士派（意即「先知」）。高更激進的藝術主張，他將藝術剝除到僅剩基本色彩、平面與形式，他對西方傳統之外的美學追尋和精神追求，鼓舞了這群年輕學子為藝術宗旨的概念訂下他們自己的定義。稍後加入的簡‧維卡德（Jan Verkade）回憶起他們摒棄架上繪畫和多餘家具的呼籲，他說繪畫的整體都是用來服事藝術，而非僅是其本身的目的。

維卡德說：「建築師認為他工作完成的地方就是畫家工作的開始……我們要在牆上繪畫，我們不要透視，所有的牆面都必須維持是一個平面，不可受到無限地平線的破壞。世上並沒有繪畫，只有裝飾。」

在〈槌球遊戲〉一作中，波納爾接受了這個挑戰。忠於那比士派的最高創作原則，這幅畫首先便是一個不受透視和「無限地平線」中斷的平面。那比士派的理論家托尼言簡意賅地說：「我們應該記得，一幅畫，在成為一匹戰馬、一個裸女或某些敘述性的東西之前，基本上只是一個平面，在這個平面上則覆蓋著以某種次序組合而成的油彩。」

由其扁平平面紮實聚合的〈槌球遊戲〉，完美地遵行了托尼對繪畫的定義。畫中人包括波納爾的父親、妹妹安德瑞、妹婿特拉塞

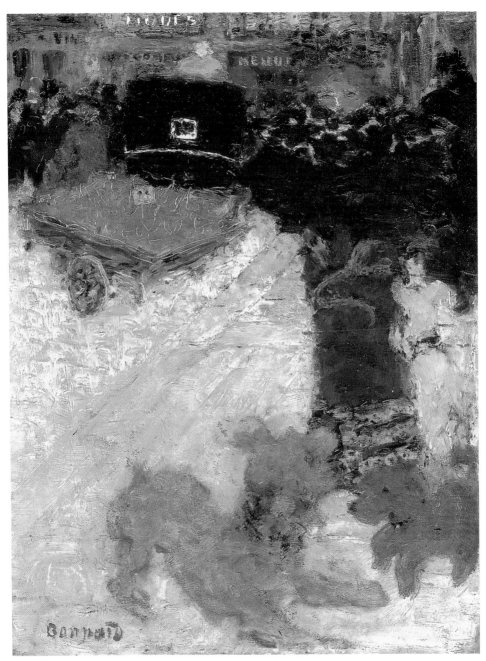

克利奇宮　約1895　油畫畫布　35.3 × 27cm　美國大都會美術館藏

L'Estampe et l'Affiche 雜誌封面　1897　石版畫
80 × 60.7cm　日本山多利美術館藏

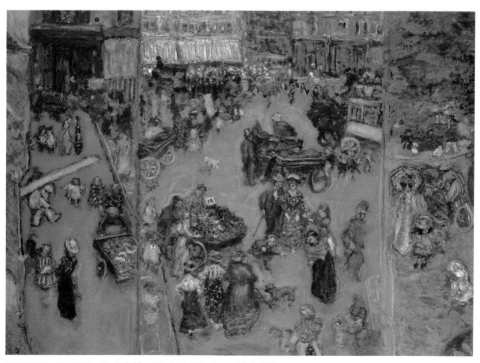

巴黎街景　約1896　油畫畫紙　75.5 × 104.5cm　私人收藏

散步　1897　石版畫　135.5×46cm　大阪市立近代美術館藏

和可能是表妹夏德琳的不明女子，人物僵硬垂直的線條、明顯平行與垂直的材質和三枝球棍的筆直線條，將構圖限定成緊密的形式結構。一旁蹲下來觀測中央人物即將擊出球的男人，和等著撲向滾進球門的球的小狗，還有中央人物注視著從頭到球棍的直線，他們專注的神情更加強了平面的掌控。這些如同緊繃細線延伸過畫面的隱形線條，都是波納爾繪畫結構中的必要元素，他讓主題事物成為形式結構完整的一部分，也使得波納爾有別於其他那比士派的成員。僅以槌球遊戲短暫時刻建構他的敘述語言，波納爾創造了一件出奇引人共鳴與神秘的作品，主要人物皆被鎖定在聚合圖畫的集中時刻，而在另一邊，相對於槌球遊戲者的靜止姿勢，五位年輕的女孩則在一旁高興地嬉玩著。波納爾的孫外甥安東尼‧特拉塞（Antoine Terrasse）指出，結合真實與想像的這件作品，其實是由高更的〈禮拜後的幻象或與天使角力的法可伯〉一作所啟發的靈感。

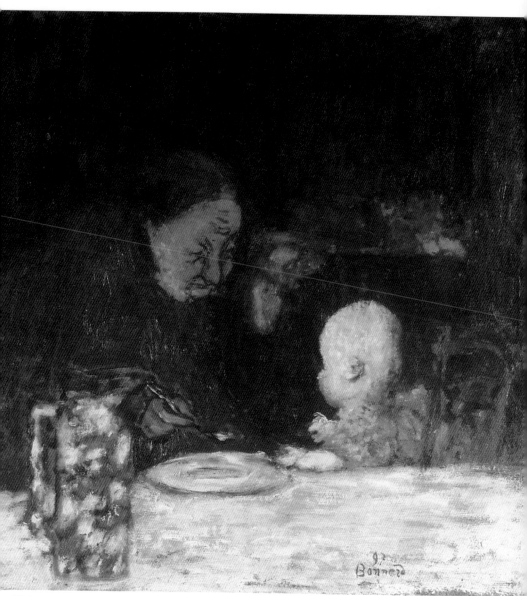

祖孫　1897　油畫畫紙　37.5 × 37.5cm　巴黎私人收藏

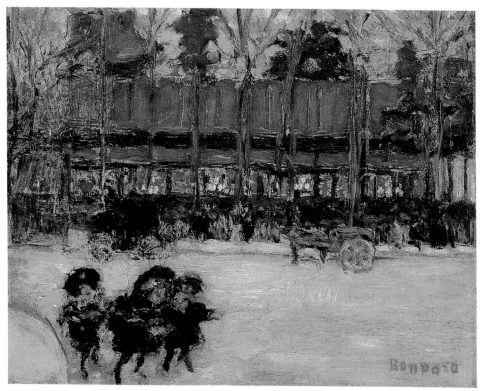

波勒瓦大街　約 1898　油畫畫布　27 × 33.6cm　羅勃‧塞茲貝里夫婦藏

花園常是色彩與溫暖的甘美避難所

　　一張波納爾晚年攝於畫室勒波斯奎的照片，裡頭有一張〈禮拜
後的幻象〉的明信片釘在牆上，沒有人可以明確指出那張明信片是
否長久以來一直掛在那裡，或只是新近與其他明信片和複製畫放在
一起，可以確定的是，這幅畫從很早開始就是波納爾的護身符，提

圖見 86 頁

供他可以不斷回溯的典型。〈鄉間餐廳〉創作時間晚於〈槌球遊戲
〉廿年，場景是波納爾位於賽茵河谷維儂內的房舍，餐廳中法國式
的窗戶開向花園，景致延展爲潺潺的流水和遠方的青山。斜過畫面
的厚重支柱和深色垂直的堅實門方，更增強了室內的冷幽和夏日熾

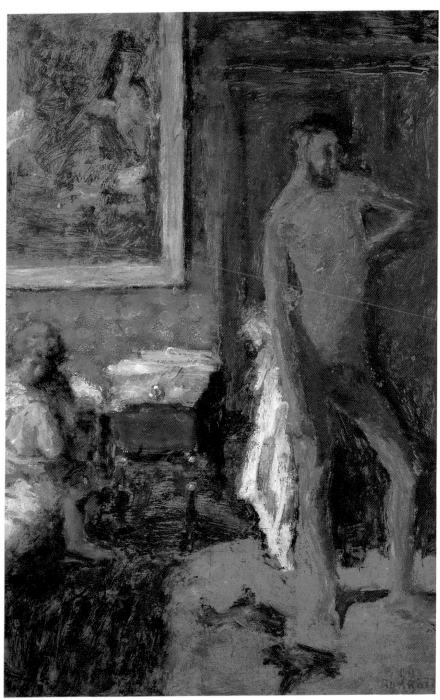

室內的男人與女人　1898　油畫畫板　51.5×34.5cm　私人收藏

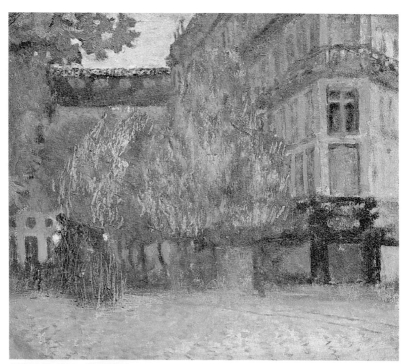

馬車　約1898　油畫厚紙　32.5×37cm　瑞士私人收藏

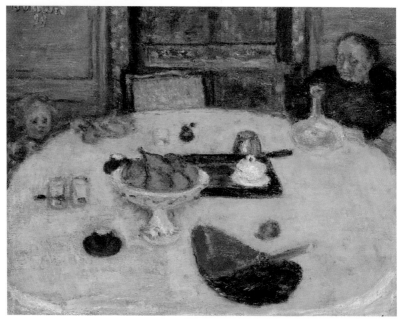

用餐　1899　油畫畫板　32×40cm　私人收藏

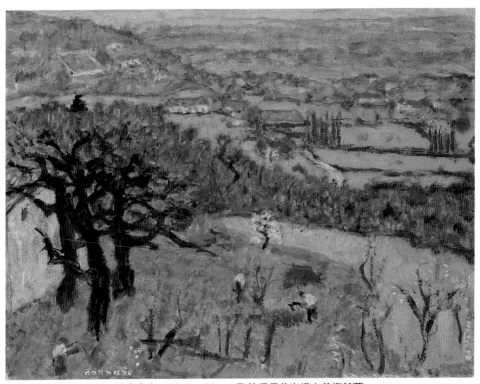

達普希尼風景　1899　油畫畫布　45.5×56cm　聖彼得堡艾米塔吉美術館藏

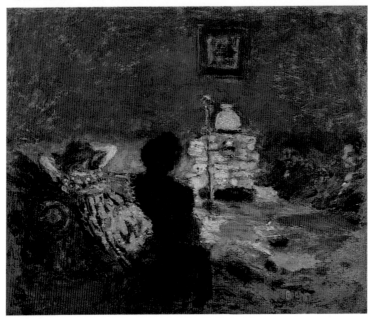

立燈下　1899
油畫畫布
42.5×50.4cm
日本石橋美術館藏

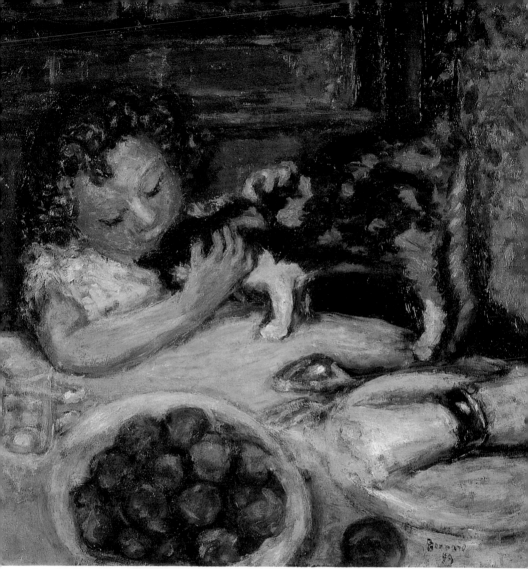

小女孩與貓　1899　油畫畫布　50 × 49cm　私人收藏

熱花園之間的對比，畫中央這些牢固的建築元素所扮演的角色，就
如同高更〈禮拜後的幻象〉中巨大的樹幹一般，它們是餐廳裡熟悉
的事物與其外尚未探索領域的阻障。在波納爾許多描繪餐廳的作品
中，花園常是色彩與溫暖的甘美避難所，是他對Le Grand-Lemps的
閃亮童年回憶。

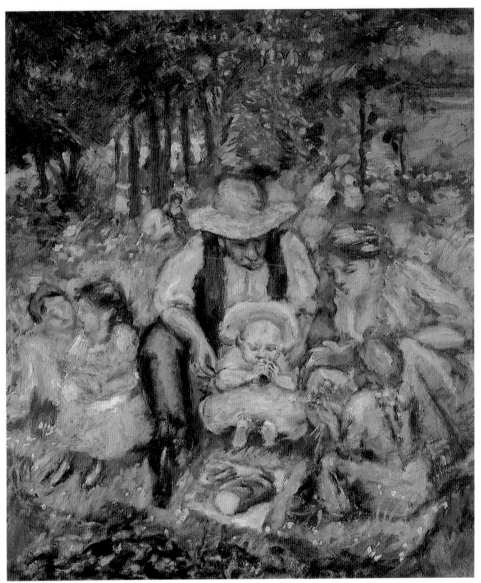

在 Le Grand-Lemps 的特拉塞一家　1899　油畫畫布　82.6×68.6cm　美國大都會美術館藏

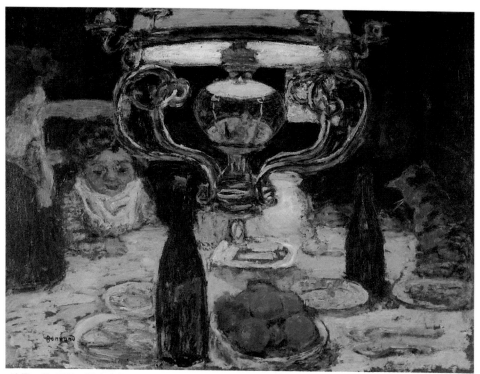

油燈　約 1899　油畫畫板　54 × 70.5cm　詹森夫婦基金會收藏

　　同樣的，在許多描繪餐廳的作品中，室內與花園的對照常以溫度的急升來做表現，這也是高更表現在原野或赤火中的幻想人物法可伯和天使時所使用的手法。而在一九二五年的〈維儂內的餐廳〉一作中，冷色調的桌布——粉褐、淺藍、淡紫和碧綠——在接觸到窗下漸漸轉深的紫羅蘭色和藍色之前，先慢慢轉向黃色，再變為深藍，而畫中的溫度也隨著意象的金、紅色，轉向花園中明亮的綠與黃而逐漸上升。從一個空間穩定地推進到另一個空間的手法，可由波納爾展現空白桌面和其旁描繪牆面、立櫃、門和窗戶的垂直條紋看出，這種推進手法帶領觀者的眼光從室內一直轉移到其外的花花世界。

　　而在更晚期的作品中，戶外的世界變得更為草木繁盛、更為蒼翠、更為青綠，就好像轉形自高更南太平洋的熱度和慵懶。一九三

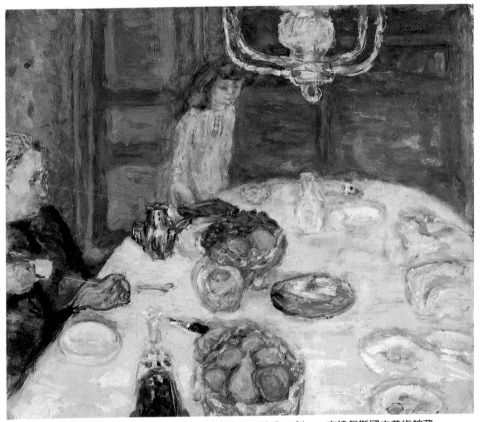

梨子或 Le Grand-Lemps 的早餐　1899？　油畫畫布　53.5×61cm　布達佩斯國立美術館藏

○年所做的〈眺望花園的餐廳〉中，風景充斥著窗外的空間，一直
延伸到後面的小門，其中依稀可見人的身影，濃密的植物和因為距
離而縮小的人影，這些暗示，如同前景桌上擺設的碟盤一般，吸引
著觀者的目光進入其空間內深思。另一幅大約繪於同時期的作品〈
窗前的靜物〉也有相同效果，波納爾重拾多年前〈槌球遊戲〉所使
用的主題，在這幅靜物畫中，不為人知世界的意象，藉由逐漸延伸
而消逝在石欄背景之外的紅、黑斑點傳達出來，前景桌上的櫻桃碗
和室外的景色之間有著極遠的距離，而深沈如陰影的陽光共鳴更加

圖見175頁

圖見178頁

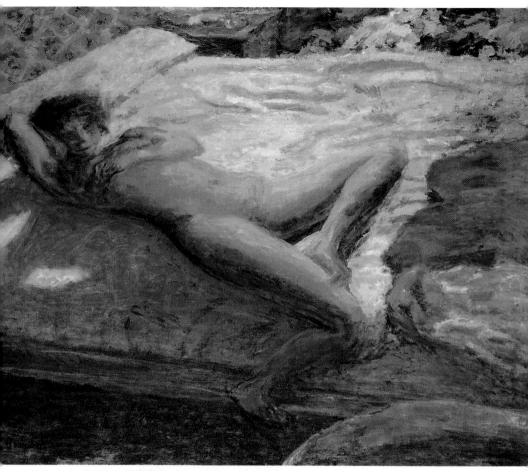

慵懶　1898 或 1899　油畫畫布　92 × 108cm　私人收藏

為保羅．維蘭專論論文
第一○○頁所作的插圖
草稿　1900
紙上臘筆和石墨
29.5 × 24.1cm

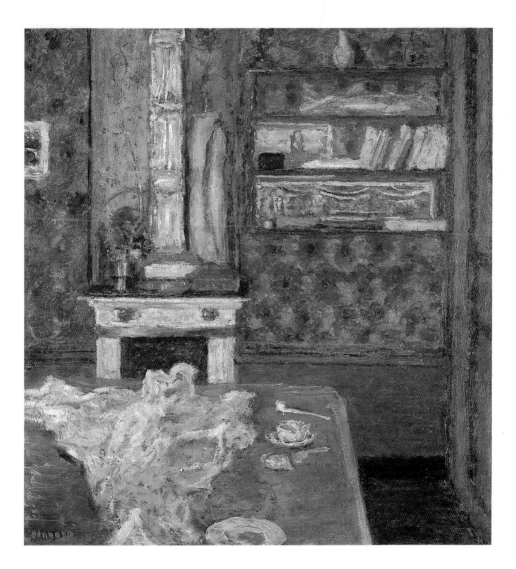

強了距離的戲劇性和張力。時間當然是白天，浸染於陽光的水果、
夾雜著紫羅蘭色的橘紅色光暈，都讓人想起波納爾對盤中櫻桃的描
述：「它們是如此的凝聚和柔軟，有些就如同是黃昏的太陽。」以
室內深亮的紅色描繪一日將盡，爲波納爾更大的主題做了鋪路，而
逐漸加深的窗框更加強了它的張力。在波納爾的晚期作品中，常見
藉由櫻桃的成熟度表現時間的緩慢進程，而其後延展的花園則成爲
遙遠而不可及的人間天堂。

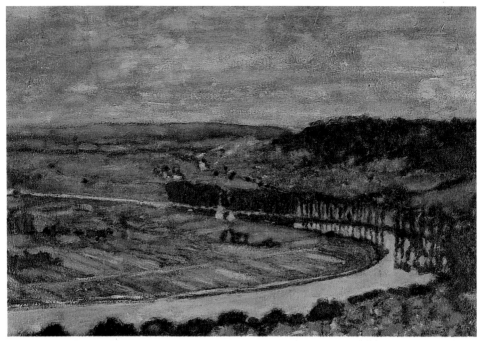

從羅勒波斯俯看賽茵河谷　1900　油畫木板　32.5×48cm　維諾市立美術館藏（上圖）
室內靜物　1899　油畫畫布　55.5×51cm　瑞士私人收藏（左頁圖）

重置與模糊—
在象徵主義思想的氛圍中創作

　　波納爾早期的作品是在象徵主義思想的氛圍中創作的。在物質主義的導師帶領之下，那比士派對所見之物的反應是，如同托尼所說：「在追求自然之外的美。」這樣觀點的導師之一是著名象徵主義詩人馬拉梅（Stephane Mallarme），那比士派聚會時都會大聲朗誦他的詩作。波納爾十分敬仰馬拉梅的詩作與為人，比較〈窗前的靜物〉一作與一八九一年胡瑞（Jules Huret）著名的馬拉梅訪談一文，便可了解波納爾對馬拉梅強烈的依附：「對物象的思考，衍生自此思考的意象和飛揚的幻想——這些就構成了詩歌……為物象命名便破壞了我們得自詩作的四分之三樂趣，這種樂趣來自於慢慢猜想和聯想的享受，那便是我們的夢想。

洗滌日　1900　油畫木板　50.8×31.7cm　私人收藏（借沙桑普頓美術館展出）

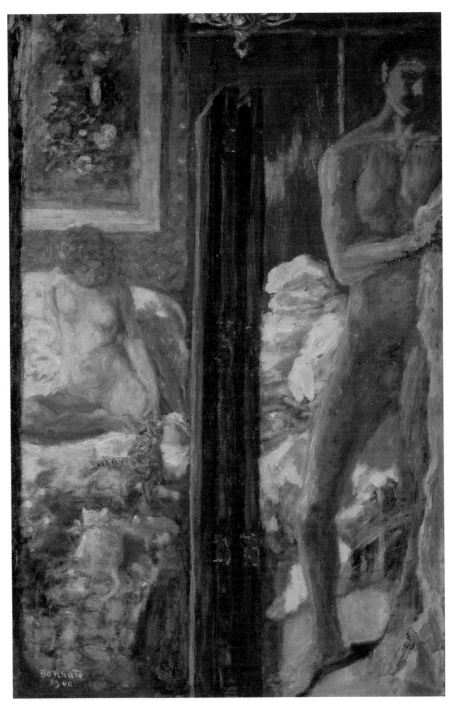

男人與女人　1900　油畫畫布　115×72.5cm　巴黎奧塞美術館藏

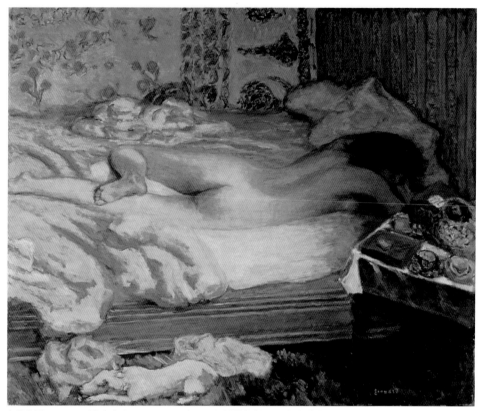

席艾斯塔　1900　油畫畫布　109×132cm　澳洲維多利亞國家畫廊藏

　　象徵主義是接近此種神祕最佳的方法：慢慢凝想出一個物象以
展現一種心態，或相反的，選擇一個物象，在逐漸解讀中，揭露出
一種心態。

　　波納爾描述他作畫的方式是觀察、記筆記、回想和幻想（也許
他的意思是，讓想像掌控主題），便雷同於馬拉梅的創作過程。〈
窗前的靜物〉中的櫻桃與其說是觀察不如說是思索所得，而繪作它
們便成爲從自然攫取意義的一種方法，和一種超越表現的價值。這
樣的過程在稍晚的作品中更爲明顯，因爲波納爾對描繪觀察經驗的
色彩掌控更爲精進，但無論如何，這個過程卻是從一開始便存在的
，一八九○年代小幅描繪個人情感的作品和其後〈桌子〉等較成熟

圖見 148 頁

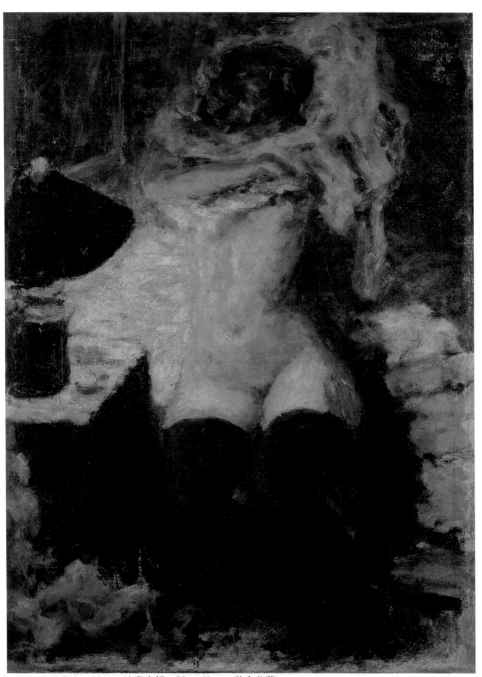

穿黑絲襪的女人　1900　油畫木板　59×43cm　私人收藏

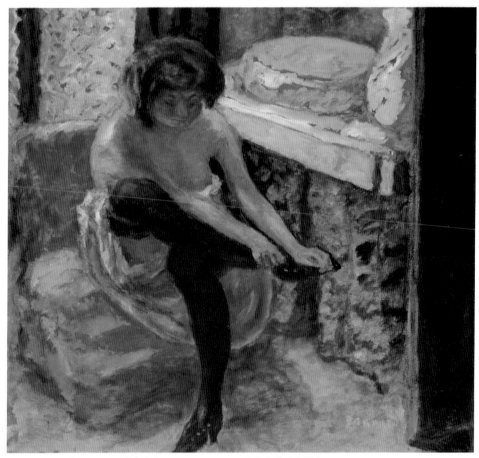

穿黑絲襪的女人　1900　油畫木板　62×64.2cm　私人收藏（上圖）
穿黑絲襪的女人　1900　油畫木板　78×58cm　私人收藏（右頁圖）

的作品，他都利用桌布的延展，就好像馬拉梅使用動詞空間的延展
來暗示印象與記憶流動過程中所佔據的空無。一九三九年波納爾在
日記中寫下了：「內心對美的感覺與自然一體，那便是重點」，表
示他仍保持著年輕時對象徵主義的信仰。

　　馬拉梅認為替物象命名會削弱其神秘性，波納爾也相信有時精
確的命名會剝奪了觀看的獨特性，以早期作品〈梨子或 Le Grand-
Lemps 的早餐〉為例，作品中波納爾將桌子上緣推到圖畫的邊邊
，放在桌上的東西只被畫家不經心的意識到，舉例來說，冷水罐中

圖見 38 頁

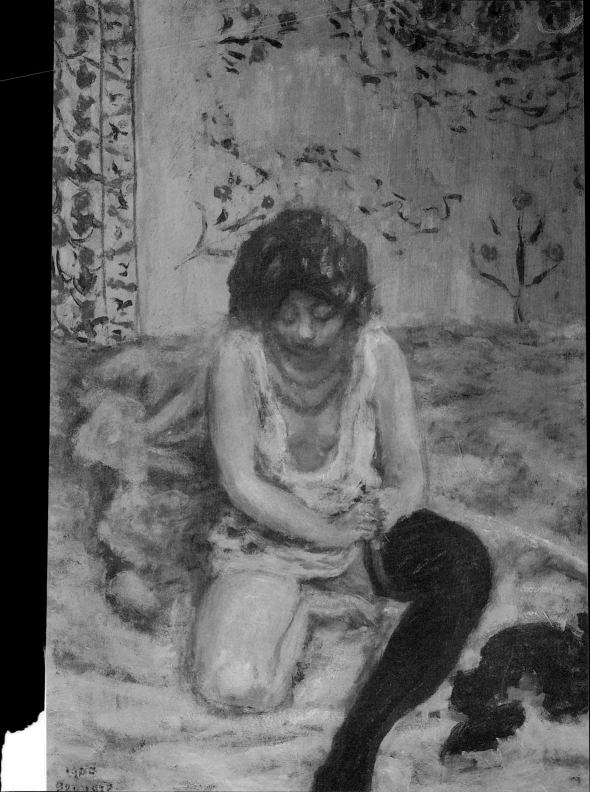

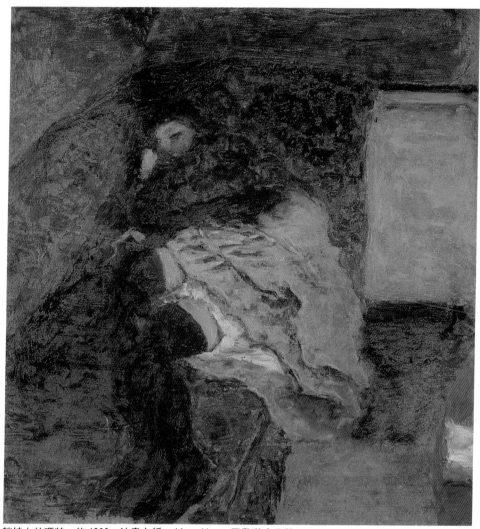

躺椅上的瑪特　約 1900　油畫卡紙　44 × 41cm　巴黎私人收藏

心只用了四、五筆白色和粉紅色的輕刷，而酒瓶、咖啡壺和水果盤都好像只是漂浮在他視線的邊緣，有些物品則比其他東西更爲聚焦，右手邊的物品只用白色輕刷過去，其中輕淡的藍和粉紅色筆觸則僅提供了足供辨識的形狀，就好像在畫家的視野裡，它們根本不存在。

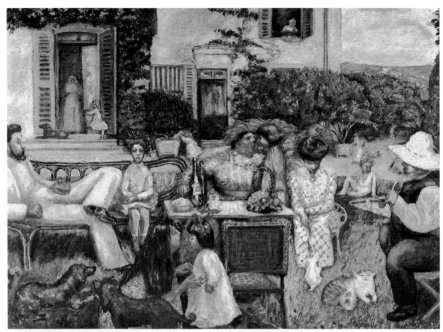

特拉塞一家　1900　油畫畫布　139 × 212cm　巴黎奧塞美術館藏

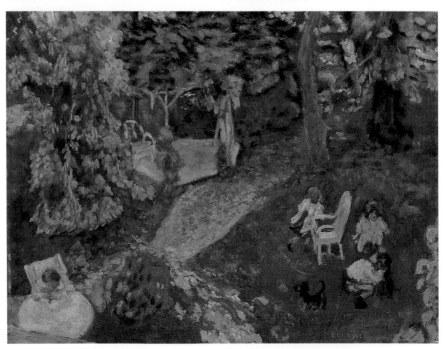

在花園中遊戲的小孩　約 1901　油畫畫布　47.5 × 62.5cm　日本私人收藏

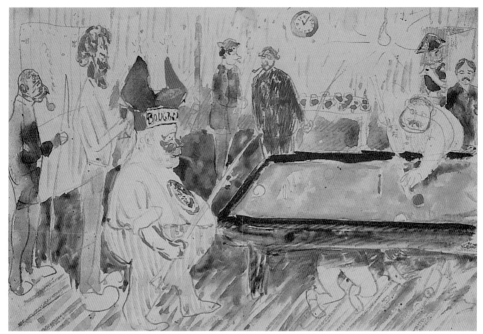

布洛塞餐廳　約 1902～03　水彩　22 × 31.5cm　菲力杜勒斯夫人藏

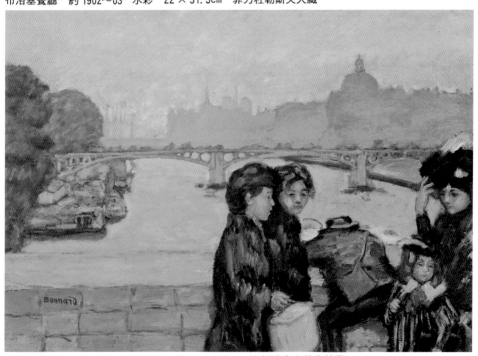

卡羅索爾橋上　約 1903　油畫畫布　71.4 × 100cm　洛杉磯市立美術館藏

拜訪 1902 油畫畫布 45×30cm 巴黎貝尼姆畫廊藏

格蘭房舍 約1904 油畫畫布 22×26.9cm 佛爾利收藏

　　波納爾創作過程中記錄了這些不均衡的觀察。通常，在開始創
作時，波納爾會先在畫布上塗上一層用大量松節油稀釋的液體油彩
，看起來就像畫布上蓋了一片蒸氣一樣，然後他再漸漸一層層塗上
油彩，有時候又厚又硬，一八九九年的〈午餐〉，最上層的油彩既
厚且僅粗略塗上，尤其是煙灰缸黏稠的黑色和椅背凝聚的綠色油彩
，而站在右邊小孩的洋裝則厚到波納爾可以用畫筆尖的一端，在油
彩上刮凹出一道延至邊緣的垂直長線。畫布其他部分的地方則明顯
可見底部的油彩液體，而用來打構圖草稿的鉛筆線條也歷歷可見。
而在〈梨子或Le Grand-Lemps的早餐〉中，波納爾用黑色調固定了
所有物體，刀刃、桌子右上角的茶杯和咖啡壺的銀灰色。畫中女孩

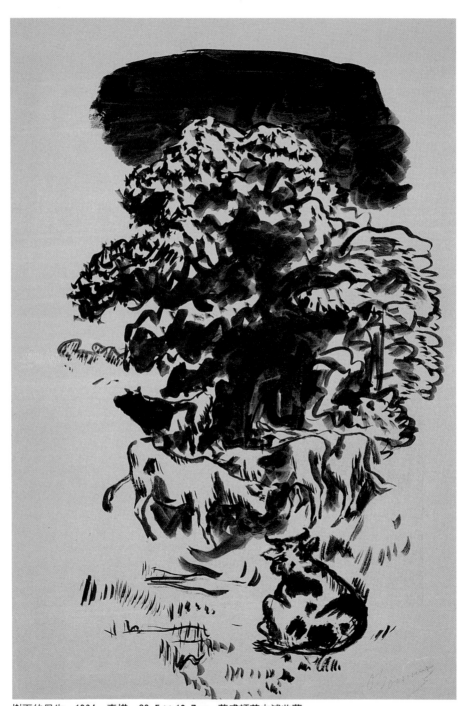

樹下的母牛　1904　素描　29.5×19.7cm　華盛頓菲力浦收藏

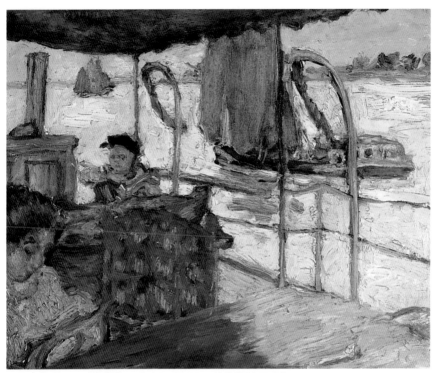

遊艇　約 1906　油畫畫布　43.2 × 48.3cm　洛克斯柏男爵藏

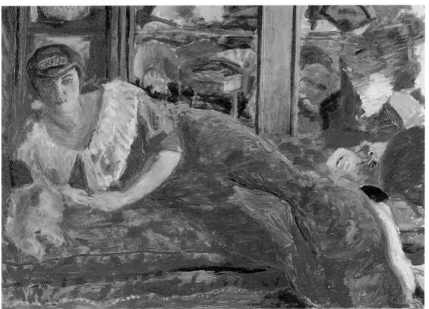

躺椅上的米西亞　約 1907～14　油畫畫布　81.3 × 116.8cm　諾福克・克萊斯勒美術館藏

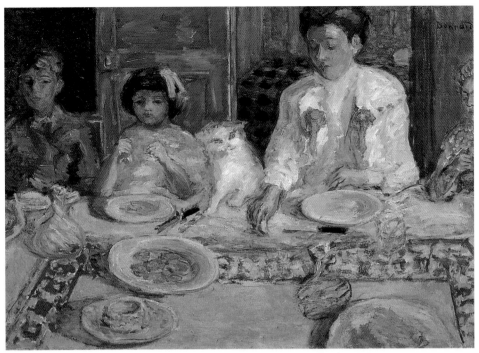

午餐　1906　油畫畫布　68.5 × 95.5cm　私人收藏

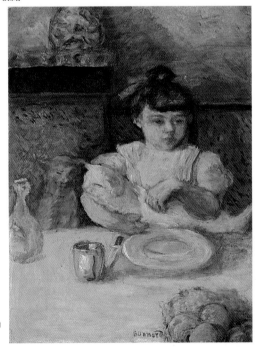

小孩與貓　約1906　油畫畫布　62.5 × 45.5cm
日本愛知縣美術館藏

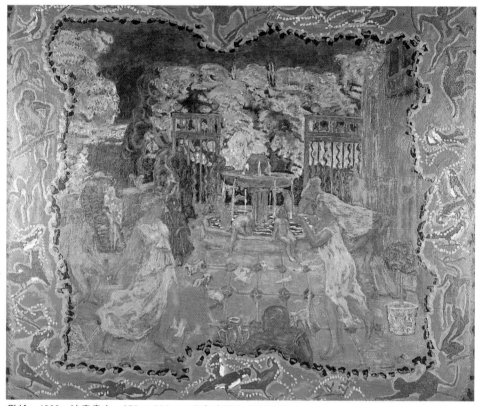

歡愉　1906　油畫畫布　250×300cm　布魯塞爾皇家美術館藏

的身影十分模糊，跟隨在她後背線條的朦朧深淺色調，暗示了她的
突然向前移動。另一些作於一九四〇年代的晚期靜物畫，也有著類
似的創作過程，〈有紅酒瓶的靜物畫〉中，在畫布狹窄的範圍內，圖見 212、213 頁
杏白色的桌布粗獷而明亮，油彩稀薄到連畫布的纖維都看得見，也
成為水果盤、構圖後方的酒瓶和前景水罐四周的小光環。波納爾描
繪物體，好像他從不知道它們的形狀，也好像他就看著它們自光線
中截取自己的形象，不管物體對他如何熟悉，它們出現的樣子從來
沒有固定過。

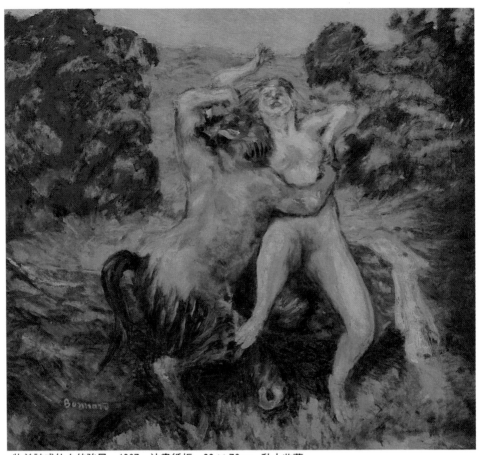

牧羊神或仙女的強暴　1907　油畫紙板　66×70cm　私人收藏

習慣在畫中包含一個朦朧的形體

　　波納爾習慣在畫中包含一個朦朧、模糊的形體，通常是一個如
毛巾或窗帘鬆散的物質，其柔軟的形體在空間中膨脹開來，成為裸

圖見43頁
女、門框或窗戶等固體物的襯托，〈男人與女人〉一作中，沒有定
形的床單、毛巾和衣服四散在臥室裡，與收起的屏風和瘦骨碊碊的

圖見63頁
男裸體相衝突。〈浴室〉中透明的窗帘和躺椅的薄椅套，組成了對
應雕塑般裸女的平衡點。另一個較為特別的例子是作於一九三一年

的〈站在浴缸邊的裸女〉，圖中空盪的浴盆、飄搖的白色窗簾和椅子上散落的衣物，形成了無形體可能的波動實體。尤其，就像波納爾自己說的，他喜歡在空曠的空白周圍建構他的繪畫，從很早開始，他便具有獨特的聰穎，足以尋找出形成空白的扁平或中空形體，而且這些空白看起來十分自然而不造作，這種手法就好像簽名一樣，成為他的註冊商標。早期作品中的空白形狀傾向扁平和方形，後來變成圓形或橢圓形的容器，例如澡盆、浴缸、籃子或碗，這些「空洞」或「中空」總是被放在作品的中央。有時候，尤其在餐廳和靜物畫中，波納爾在展示物品本身時都保留了這種空洞的感覺，例如〈桌子〉中桌布的白色空間，其上放置了盤子和水果盤，但其他的物品，像那四個白色餐盤和構圖中央的半空酒瓶，還有藍灰影子滲流的斑點，都是填補桌上空白的空間，但它們本身卻沒有被填滿因而加強了空無的感覺。

　　波納爾是一個知道如何利用空白，如何不依靠任何手段來保持大部分畫面凝聚意義的畫家。但換個方向來看，波納爾也知道利用繁複，他作品中的空白常伴隨著房舍和屋中出現的事物，而繁複則關聯著自然的雜蕪，尤其是花園過度生長的蓬勃失序。波納爾對自然不可預知和無秩序的共鳴，在〈花園〉一作中最為明顯可見，其 圖見 196 頁 中晚夏交錯的濃密生長，似乎傚效了畫家自己都加以反抗的室內畫嚴謹平面配置。就在他生命的終點，波納爾寫下了摘錄自德拉克洛瓦日記中的句子：「人永遠不會畫得太暴力。」結合，或者說是調和暴力與秩序，便是波納爾作品中主體與著色之間許多衝突的中心，例如〈守夜〉和〈浴缸中的裸女〉便是以驚人及出人預料的猛烈 圖見 125 頁 色彩來做表現。 圖見 144 頁

　　波納爾繪畫中，某些物品外貌和被呈現出來的樣子之間存在的鴻溝，仍然令人無法猜透，似乎畫家在看到它們的時候，不是忘了它們是什麼，不然便是無法組構它們，〈眺望花園的餐廳〉一作中，我們僅能猜測右邊突出的物體究竟是什麼，而〈壁爐架〉中桌旁 圖見 102 頁 模糊的形體，或〈穿綠拖鞋的裸女〉中融合棕、黃的斑點，只有在 圖見 158 頁

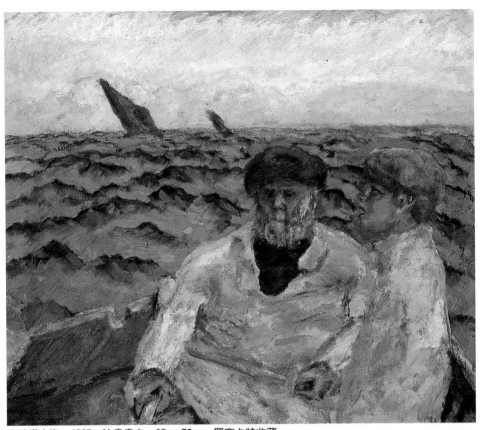

布瑞塔吉海　1907　油畫畫布　65 × 76cm　羅塞卡特收藏

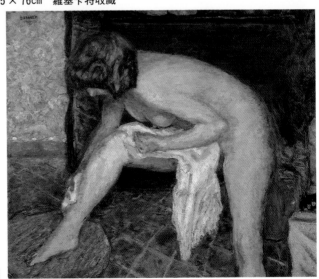

彎腰的女人　1907　油畫畫布
72 × 85cm　日本新瀉市美術館藏

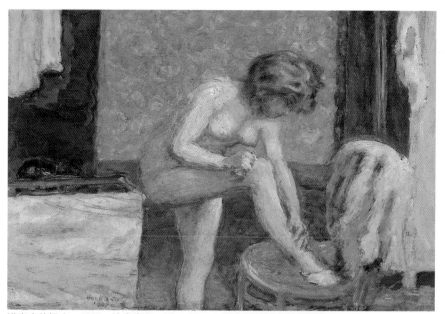

浴室中的裸女　1907　油畫畫布　50×73cm　日本川村紀念美術館藏

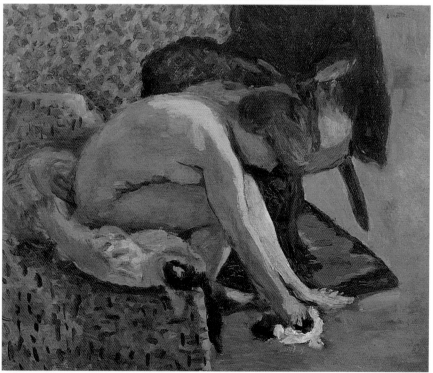

穿鞋的年輕女人　1908～10　油畫畫布　53×63cm　日本山形美術館藏

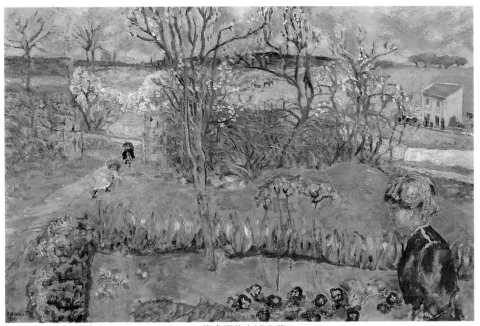

早春　1908　油畫畫布　86.9 × 132cm　華盛頓菲力浦收藏

經過長期的研究後才會顯出它們的關連性。而我們又要如何看待〈站在浴缸邊的裸女〉中，中央上方的物體？在寫實的世界中容納抽象的形體，是波納爾從他所欣賞和購買的日本版畫中發現的。波納爾讓我們察覺到，意識是由一連串偶然知覺所構成，但是他也讓我們知道，畫家的主要主題必須是，如同他所說，「掌控並凌越物體色彩和法則而具有自己的色彩，自己的法則」的平面。

忠於生活—
與瑪特・德瑪利格奈的生活與繪畫

　　波納爾曾說他的畫題隨手可得，其中之一便是他廿一歲時遇見的瑪麗亞・布爾辛（Maria Boursin）。

　　瑪麗亞於一八六九年出生在布爾吉省的鄉下小鎮，是木匠父親

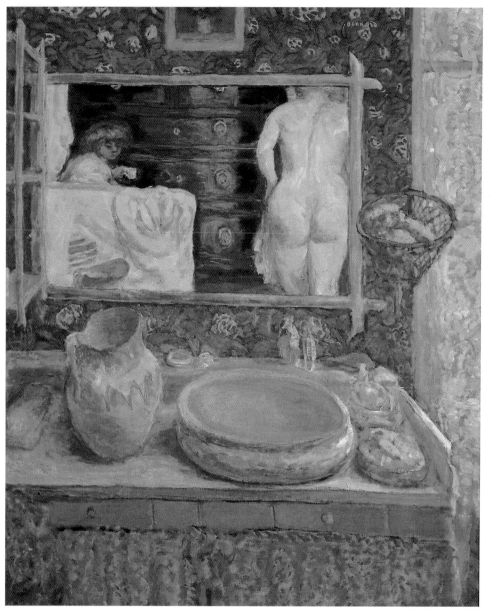

浴室鏡子　1908　油畫木板　120 × 97cm　莫斯科普希金美術館藏

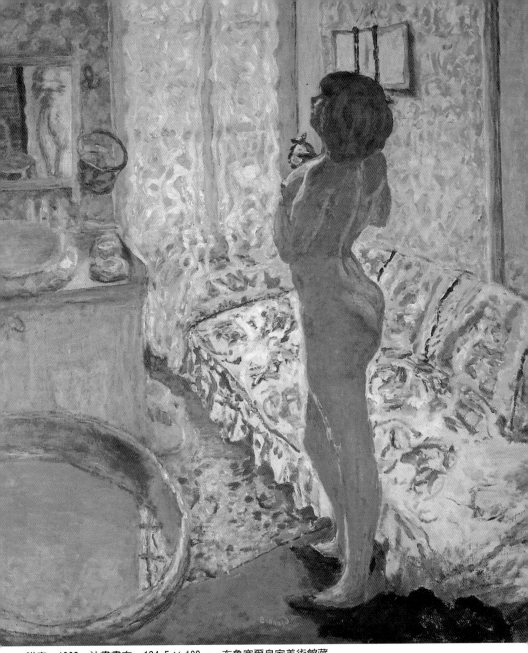

浴室 1908 油畫畫布 124.5×109cm 布魯塞爾皇家美術館藏

小女孩與狗　1908　油畫畫布　123.8×139.1cm　私人收藏

五個子女中的一個，一八九三年她在巴黎街頭遇到波納爾時，她已
經搬到巴黎，找到工作並且改名為瑪特・德瑪利格奈（Marthe de
Meligny），她一筆抹消她的過去，甚至連波納爾也直到一九二五年
結婚時才知道她的真實姓名，這時他們已同居將近三十年了。沒有
人知道她為什麼要完全斷絕與父母及絕大部分家人的來往，但是她
仍然跟同樣搬到巴黎的妹妹安黛蕾保持聯絡，安黛蕾後來嫁給阿朵
爾夫・波爾（Adolphe Bowers），在瑪特和波納爾先後逝世後，波
爾家族還出面爭取他倆的遺產。而儘管瑪特的母親在她和波納爾結
婚時仍在人世，她卻宣稱其母已經過世，也許是因為她並不想知道

欄杆上的貓　1909　油畫畫布　115.5×94.5cm　日本大原美術館藏

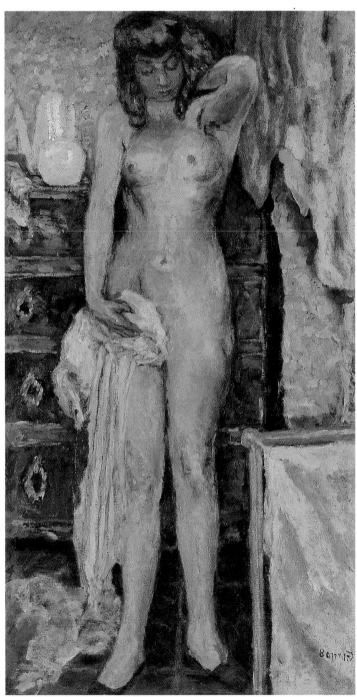

浴室中的裸女　1909　油畫畫布　110×58cm　私人收藏

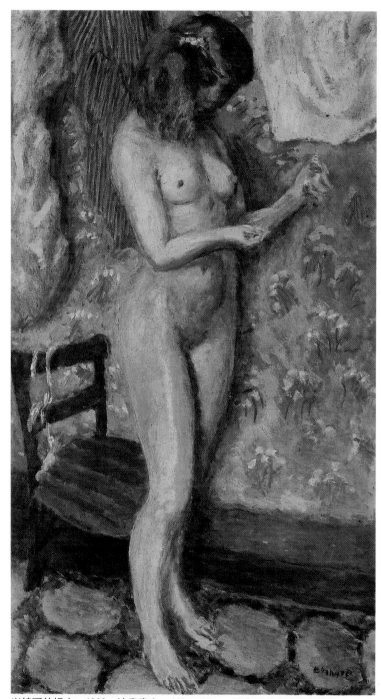

光線下的裸女　1909　油畫畫布　116×63cm　日內瓦美術史美術館藏

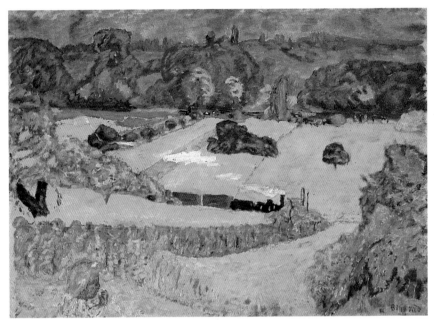

有列車行駛的風景　1909　油畫畫布　77 × 108cm　聖彼得堡艾米塔吉美術館藏

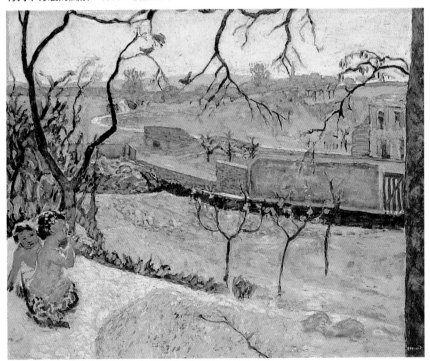

早春　1909　油畫木板　102.5 × 125cm　聖彼得堡艾米塔吉美術館藏

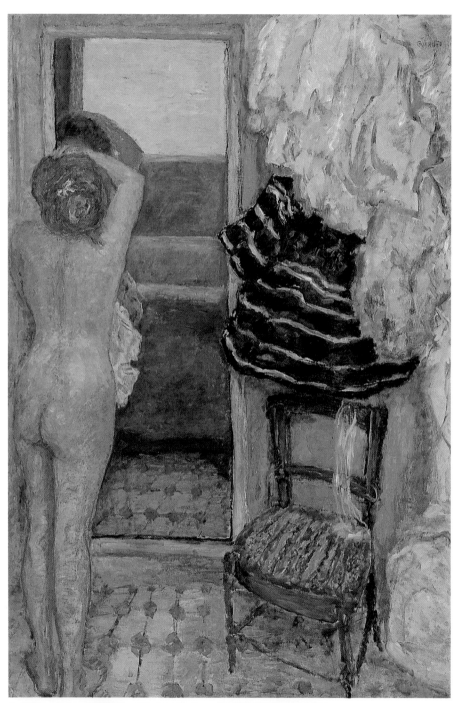

全身鏡　1910　油畫畫布　121.9 × 80.6cm　匹茲堡卡奈基美術館藏

，她經常向朋友提及，童年時家中並無人關心她，如果沒有慈愛的祖母照顧，她可能早就被遺棄了，而且她一次也沒有提及她的妹妹或姪子們。不難理解一個宣稱沒有家庭，沒有任何關連且有著空白過去的女人，是如何成為波納爾孤獨與隱私的最愛。

波納爾廿六歲時決定與瑪特共同生活，他所反抗的是他中產階級背景的家庭責任，他來自於專業階級且維持富裕生活而不拘小節的朋友，接納了瑪特做為波納爾的伴侶，也一直對她十分和善，而波納爾自己的家族看來似乎也是如此，一張攝於一九一三年在 Le Grand -Lemps的照片，波納爾家族圍坐在花園的桌旁，其中便有波納爾和瑪特。儘管如此，禁忌仍然存在，波納爾的外甥查理·特拉塞一直到十七歲時才聽說了瑪特這個人：「所以我們確實知道叔叔當時跟一個女人同居，但家人卻從不在孩子們面前討論這件事。」波納爾對他的婚姻也選擇了保密的態度，他的家人一直到他死後才發現。

從一八九三年開始，瑪特的身影漸漸溜進波納爾的作品中，她是穿絲襪的女孩、穿戴整齊地躺在長椅上，或正在脫下套頭緊身衣，她的圓臉、帶有狹窄臀部和修長雙腿小而纖細的身形，都使她成為一眼就可認出的模特兒。

〈慵懶〉一作中，一位年輕的女孩裸體橫陳在床上，一隻手放在胸前，另一隻手支撐著頭部，右腳懸盪在床邊，左腿則弓起與前腳垂直，左腳大拇指則彎起而輕觸到右大腿內側，被推到床墊邊緣的床單構成了鬆散的陰影塊面，一直延伸到畫布的右手邊，然後像深色的形體一般無力地在畫面上消失。年輕女孩凝視著注視她的人，那人也站在床邊注視著她，一盞油燈點亮了整個場景，也使得白色的床單轉為鵝黃並遮蓋了潮濕海草的顏色。床單滲出的不均衡陰影線條，則增強了液化的感覺。

圖見 39 頁

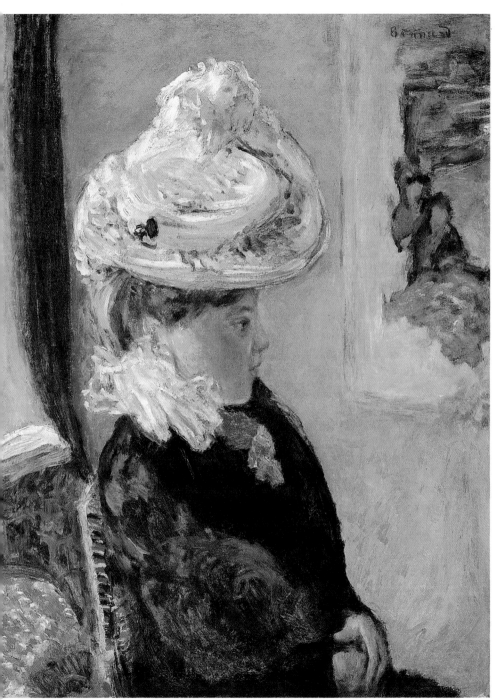

戴白帽子的女人　約1910　油畫厚紙　70.5×55.2cm　美國費城美術館藏

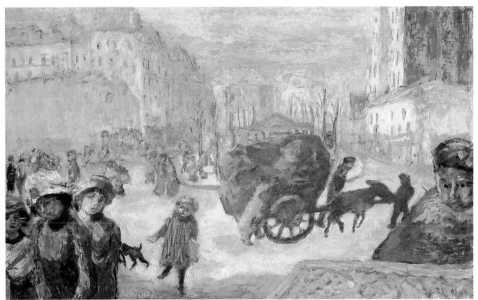

巴黎之晨　1911　油畫畫布　76.5×122cm　聖彼得堡艾米塔吉美術館藏

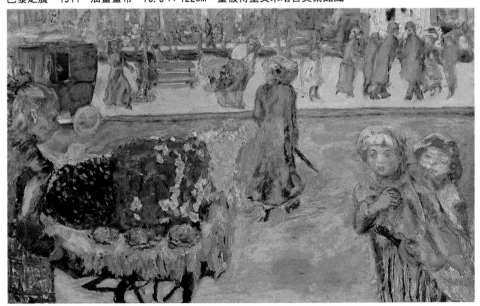

巴黎夜景　1911　油畫畫布　76×121cm　聖彼得堡艾米塔吉美術館藏

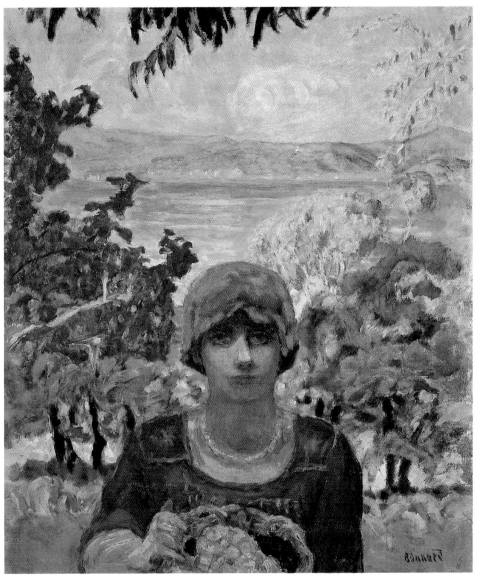

拿葡萄的女人　1911　油畫畫布　75×63cm　日本宮崎縣立美術館藏

地中海景三聯幅　1911　油畫畫布
每幅 407 × 152cm
聖彼得堡艾米塔吉美術館藏

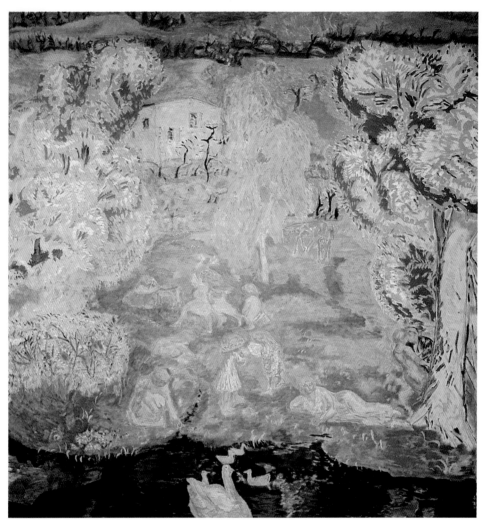

鄉村春息　1912　油畫畫布　365×347cm　莫斯科普希金美術館藏

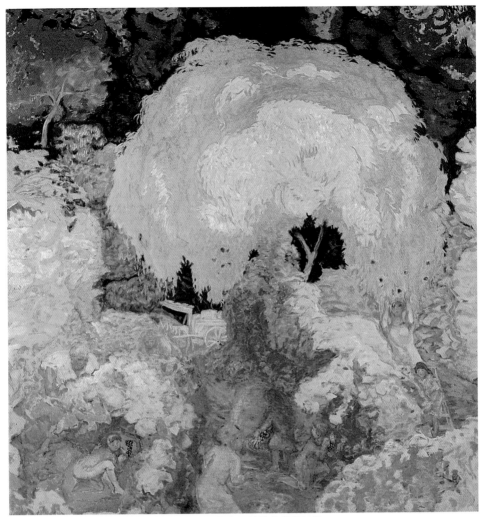

秋日果園　1912　油畫畫布　365 × 347cm　莫斯科普希金美術館藏

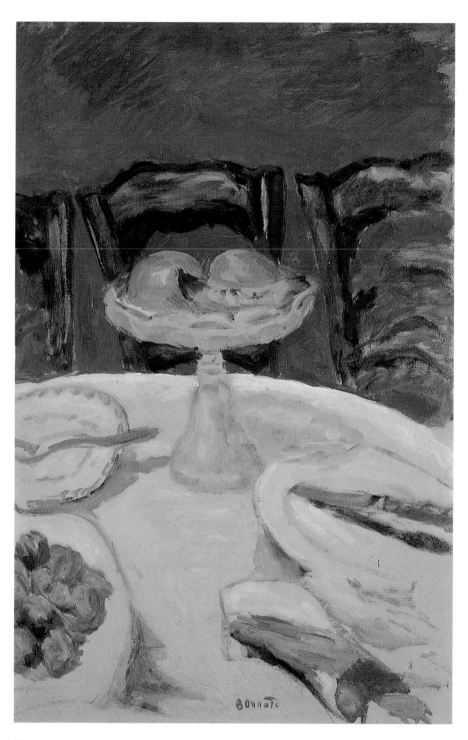

室內的站立裸女　約 1912　油畫畫布
96 × 38.6cm　日本笠間日動美術館藏

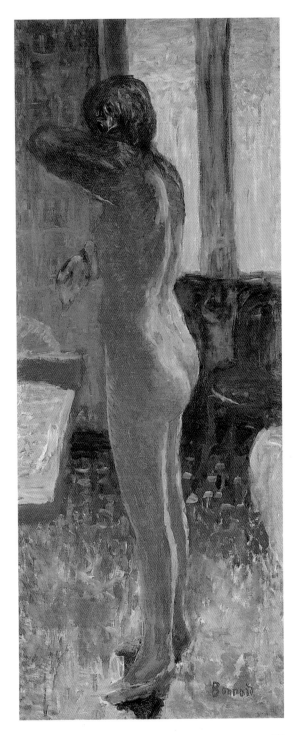

有橘子的水果盤　1912　油畫畫布
68 × 45.5cm　私人收藏（左頁圖）

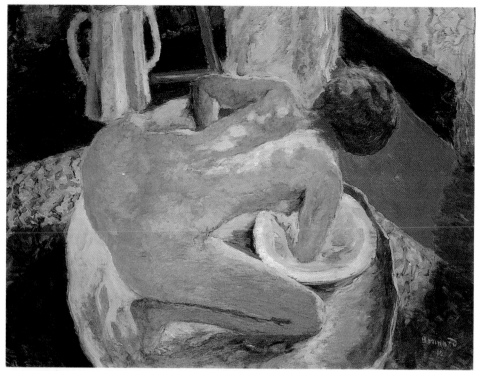

浴盆中的女人　1912　油畫畫布　75 × 99cm　私人收藏

玩弄親暱與距離之間的手法

〈慵懶〉有二個版本，一個是波納爾自己保留的，另一個則註 圖見 39 頁
明一八九九，現藏於奧塞美術館。二個版本中，一位隱身於畫面之
外的男子都被巧妙地引介進來，在前一個版本是放在右上角桌上的
煙斗灰燼，第二個版本中則是盤旋在女人恥骨和她左腳踝之間的一
小團煙霧，好像一個站在床邊的人剛對著那位裸女吐出煙霧一般。
而波納爾當時正習慣抽煙斗。

許多人常拿〈慵懶〉來跟馬奈的〈奧林匹亞〉做比較，但是馬
奈的作品是一幅十分公眾性的繪畫，而〈慵懶〉則是只宜個人自賞
的繪畫。填塞了幾乎整個畫面的寬厚床墊，形成了一個廣大的空

鄉村一景　1912　油畫畫布　71.8×51.2cm　美國大都會美術館藏

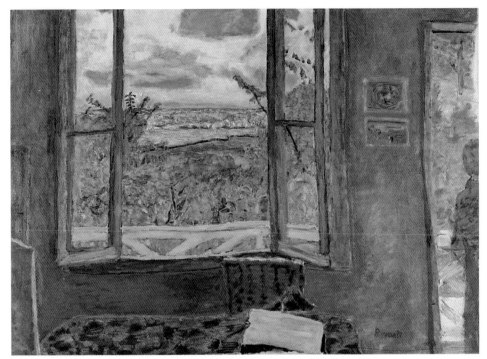

開向維儂內塞納河的窗戶　1911～12　油畫畫布　74×113cm　尼斯美術館藏

間，就好像馬拉梅一度幻想的床一般大，一般雄偉，一般凝肅：「就像聖器收容所一般大」。這張巨床成為深沈休憩的意象，讓人沈浸入睡眠或是昏沈地醒來，這是液體溶解的繪畫，召喚出馬拉梅認為女人是一種溶解狀態的觀念。

〈慵懶〉的主題概念顯示出，藝術必須極端忠於生活，這樣的極端可能是其他的那比士派成員連想都沒有想到的，這是一個慎重而均衡的觀點，反對托尼與其同好和席涅克與新印象派喜好的純正題材。繪畫中的床是波納爾自己的床，裸女是他的情人，他要我們就如同他自己一樣觀看她：仔細地，充滿感情地，驚異地。這樣的寫實主義簡直寫實入骨，也異質於當時法國其他的當代繪畫，因此也有人將它拿來與孟克和易卜生更尖銳更堅韌的寫實主義來做比較。

寬衣的模特兒　1912　油畫畫布　54 × 44cm　杜恩夏特茲美術館藏

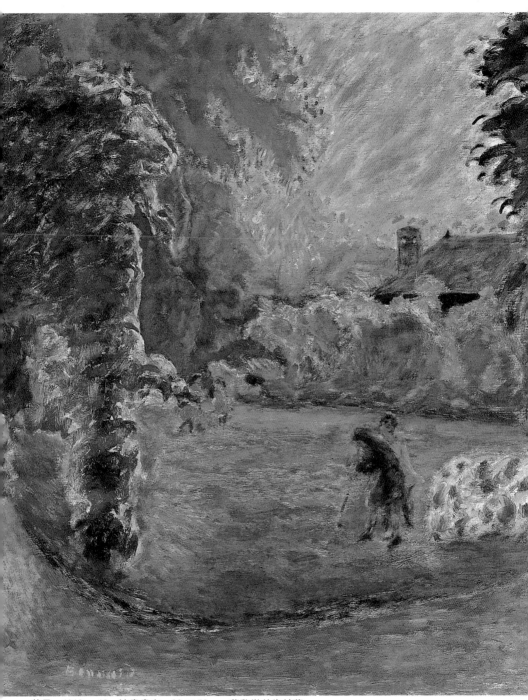

落日　1912～13　油畫畫布　63×53cm　蘇黎世美術館藏

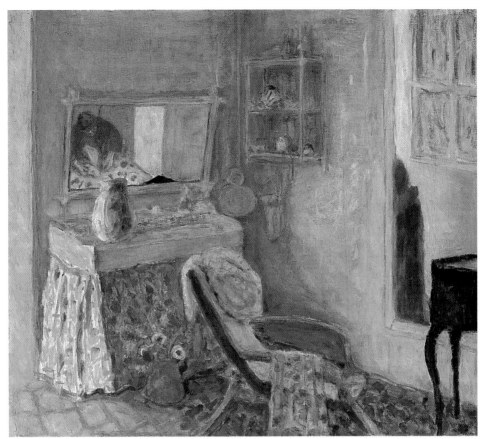

室內　1913　油畫畫布　55.6×63cm　私人收藏

　　但是波納爾和孟克之間的歧異絕對大於他們的共同點。孟克繪
於一八九四年的〈次日〉，常被拿來與〈慵懶〉做比較，畫中描繪
的是疾病，肉體與精神的疾病，而其述說的故事則極其明顯：一位
年輕的女孩，可能是妓女，上衣解開，無意識地躺在床上，床旁桌
上的酒瓶和二隻杯子暗示她在一夜的做愛和飲酒後，被丟棄在這裡
。畫中意象寫實而嚴酷，但卻是小說，而波納爾的藝術則絕對忠於
生活。另一幅包括他自己全裸自畫像的臥室親密作品〈男人與女人
〉，更能說明這點。波納爾站在可以看到瑪特的鏡子前面，也是裸
體的瑪特坐在床上逗弄著二隻貓，昏黃的人造光源照亮了她的皮膚

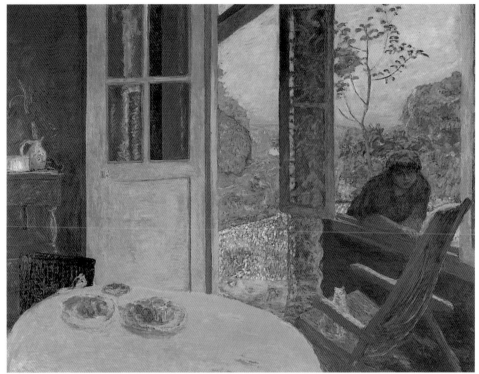

鄉間餐廳　1913　油畫畫布　164.5×205.7cm　明尼阿波利斯美術協會美術館藏

，波納爾則是高瘦骨感的暗黑人影，二人中間隔著一個收起的屏風
，簡潔垂直地分開並強調了他們二人的分離感，就像是分隔亞當和
夏娃的智慧之樹。在這裡，玩弄親暱與距離之間的手法（波納爾主
要的特點之一），特別被推到極致。

　　但是，若從波納爾雙折畫的使用手法嗅出太多的戲劇性，也可
能誤入歧途，他對自己分離感的定見，僅限於這件作品。〈男人與 圖見 43 頁
女人〉是他與瑪特同時出現的作品中最早創作的，也是唯一他以全
身出現的作品，通常他僅是露出身體的一部份，例如沒有頭的身體
、膝蓋、不明的側面、他的手或一顆遙遠的頭，來顯示他的存在。
而在這許多的形象裡，二人中他是唯一觀看的人，瑪特極少看出畫
面之外，通常她都是低頭或轉頭，而如果她是直直看著前方的話，

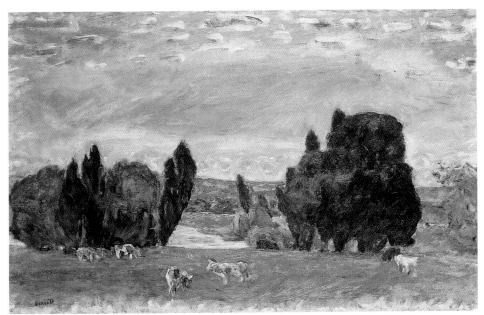

牧場，賽茵河畔　1913　油畫畫布　45.4×71.4cm　私人收藏

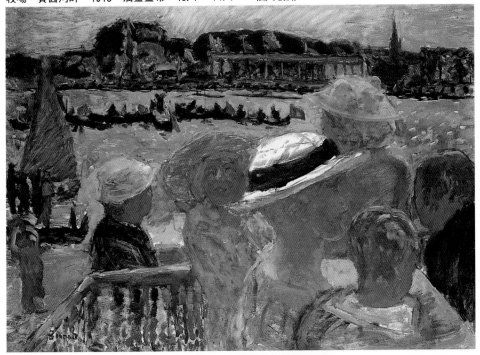

水上之宴　約1913　油畫畫布　71.1×99cm　匹茲堡卡奈基美術館藏

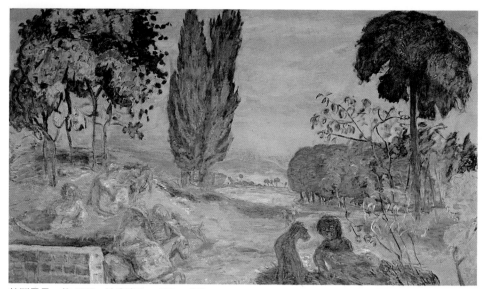

熱鬧風景　約1913　油畫畫布　130×221cm　維儂內

她的眼神也是空洞多於警覺。〈男人與女人〉中，波納爾同時看向
畫面之外，再經由鏡子望回畫面之內，他的臉大部分都在陰影之中
，而陰影則包覆著他的注む，顯現出他的警覺和留心，而分心於貓
的瑪特則是閉鎖在自我的世界中。就算是看不到他的臉，例如〈浴
缸中的裸女〉，由左上角進入畫面的直立人物也傳達出波納爾專注 圖見144頁
的注意力，人物直立的姿勢剛好戲劇性地對照於瑪特死死地躺在水
中的被動性（畫中波納爾手的姿勢顯示他可能從浴室鏡子裡描畫自
己）。有時候他的注意力也會讓我們失去戒心，就如〈維儂內的餐
廳〉，畫家自己就藏身在一塊門玻璃後，他的臉緊貼著玻璃而浮現
注視著室內，似乎未察覺到他怪異且無聲存在的二個女人，注意力
全集中在波納爾的德國短腳獵犬烏布身上，但我們只看到烏布伸出
桌面的嘴巴。

　　瑪特總是出現在她自己的居家環境中，也成為環境完整的一部
分，有些作品中她幾乎成為室內的一部分，不注意便很難發現她，
例如在〈白色的室內〉，她彎下身餵貓，她的頭和背部弓成弧狀， 圖見184頁

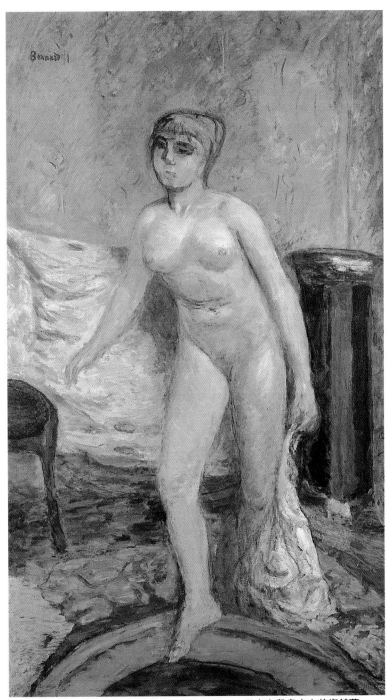

浴盆中的裸女　約 1914　油畫畫布　142 × 80cm　日本鹿兒島市立美術館藏

維儂內暴風雨的河邊風景　1914　油畫畫布　40.3×57.3cm　美國費城美術館藏

背後是電暖器和法式窗戶垂直的線條。在〈打開的窗戶〉，隱約可 圖見 126 頁
以看見她坐在圖片右手邊的椅子上，充塞著房間的陽光幾乎磨蓋了
她的臉，而〈早餐桌〉中，她好似透明的側面，凝視著桌上，遺忘 圖見 193 頁
了她丈夫專注的注意，她頭後上方的鏡子正反射出他的身影。某種
意義上來說，許多這樣的作品，是畫家與他的模特兒主題和雙自畫
像的變化，就算看不到波納爾的作品也一樣。在晚期的浴室繪畫
中，視點是站在旁邊的某人，向下看著躺在水裡的人，這便又回到
〈慵懶〉的視點，也是站著的人向下看著躺在床上的人。不管繪畫
的主要對象是什麼——裸女、靜物、風景，我們總是被精確地提醒
著，我們所被要求目擊（和參與）的，便是觀看的過程，尤其是在
瑪特的繪畫中，我們發現波納爾總是將自己描繪成持續注意和留心
的人物。

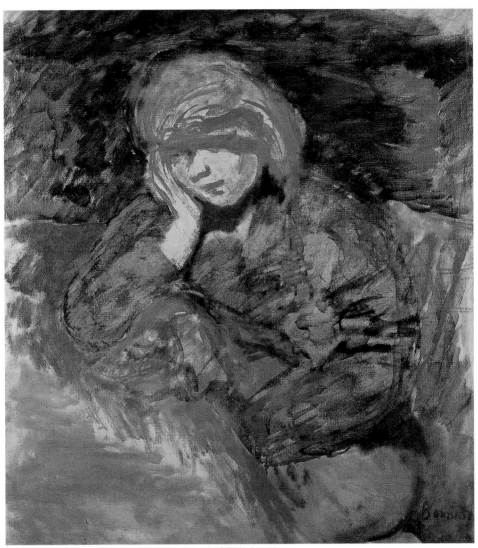

瑪特與狗　約1914　油畫畫布　72 × 58cm　法國私人收藏

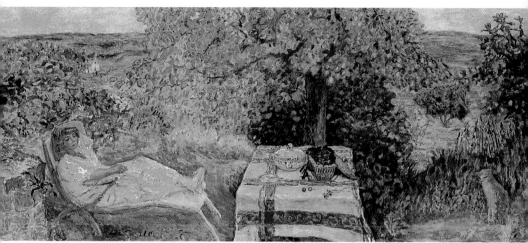

花園中的休憩　約1914　油畫畫布　100.5×249cm　挪威奧斯陸國立美術館藏（上圖）
穿浴袍的女人　1914　油畫畫布　94.9×66.5cm　美國費城美術館（右頁圖）

　　在一次波納爾過世前不久與朋友的交談中，有人引用了巴爾札克的話：「在沙漠中保持沈默的人應受到咀咒，因爲他認爲沒有人會傾聽。」在要求那人重覆這句話後，波納爾停頓了一會兒之後說：「說話，在你有話要說時，就像是觀察一樣。但是是誰在看？如果人們會看，會正確地看，會看到全體，那麼所有的人都可以當畫家。就是因爲人們不知道如何觀察，所以他們幾乎從不曾了解。」

至少有一半作品需要再進一步的修改

　　晚年時波納爾告訴一位畫家同儕說：「有一度，在畫商的壓力下，我讓他們拿走了我應該留下的作品，有些是需要再多補幾筆，有些則應該暫時遺忘待以後再重新提筆，這就是爲什麼有一些作品——至少有一半——需要再做進一步的修改，或甚至應該摧毀。」他也許只是針對一般的情況來說，但這樣的談話對一九〇六年和第一次世界大戰之間的創作特別有關連，前者是他在貝賀漢－喬奈（Bernheim-Jeune）畫廊舉辦個展的日期，後者則是藝術市場的沈寂期

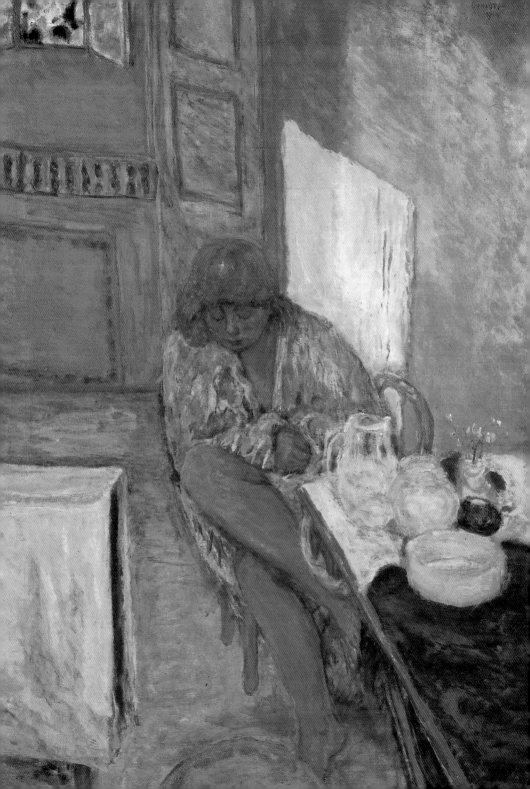

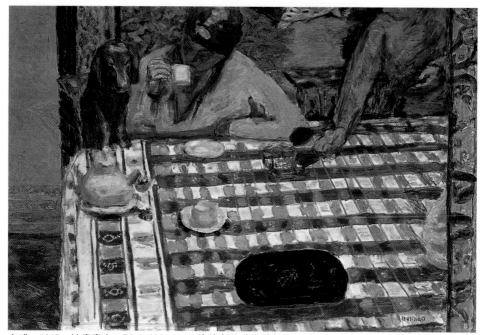

咖啡 1915 油畫畫布 73×106.4cm 倫敦泰德美術館藏（上圖）
梳洗 1914～21 油畫畫布 119×79cm 巴黎奧塞美術館藏（右頁圖）

，在這八年間他展出了超過二百件新作。在他奮力走出一九八〇年
代描繪個人情感作品而還未找到明確方向，在他的繪畫開始看起來
太過輕鬆之時（尤其是與當時巴黎其他發生的事物做比較），他為
投入藝術市場而從事的穩定生產步調，都使他有過度曝光的危險。

　　而他那比士派作品的成功也讓他似乎被定了型。但是在一九〇
〇年代早期，帶領他從〈槌球遊戲〉到〈慵懶〉，也賦予他強烈藝
術特質的自傳性作品，宣告結束，代之而起的是一種不安與不確定
感，他漸漸走出個人情感的室內空間，拓展了他的主題對象並著手
處理更大，更具挑戰性的作品。創作於此時期的二幅成功作品（皆 圖見 27 頁
描繪克利奇宮景象），顯示了一種新的複雜元素注入了一八九〇年
代的街景中，因為他把那比士派個人情感和印象主義的寫實，與裝
飾繪畫的大尺寸相結合。一九三七年時他告訴友人，他很願意像其
他同輩的藝術家一樣，將印象主義更向前推進，尤其在構圖方面，

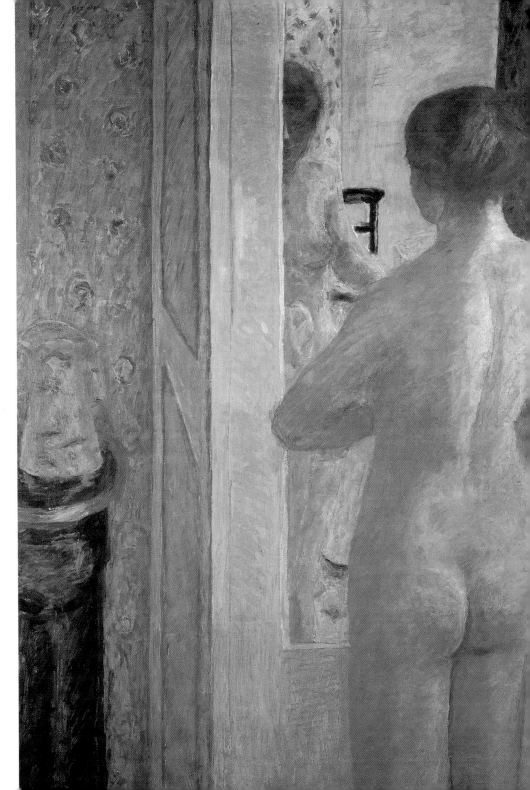

人間樂園　約1915　油畫畫布　99 × 122cm　私人收藏

但是一九〇〇和一九一〇年間的歐洲藝術新方向，還有藝評調整新
位置的速度，如波納爾所說，都使他們成爲懸空的一群。

養成輪流住在城市與鄉間的習慣

這時他開始四處旅行，在朋友的陪伴下參觀荷蘭、西班牙、比
利時和英國等地的美術館，回去後再以模特兒作畫，同時也追求當
代對田園幻想的風潮，如作品〈牧羊神或仙女的強暴〉。也是在此
時，他養成了輪流住在城市與鄉間的習慣。

圖見57頁

田園的主題可回溯到一九〇〇年的裸女時期，作品中有著一種

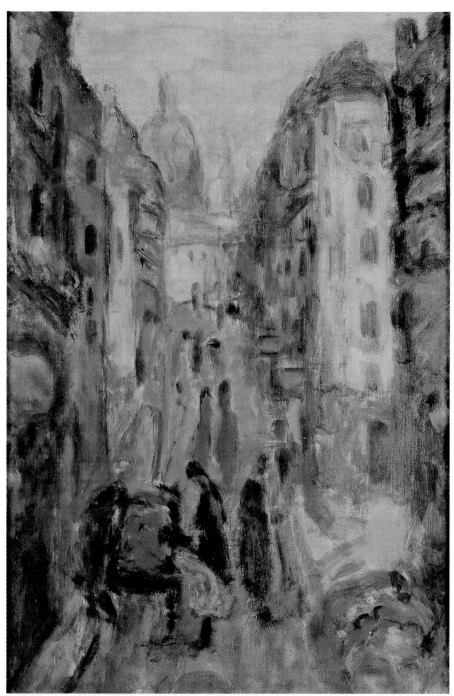

索洛茲路　約 1915　油畫畫布　55 × 38cm　私人收藏

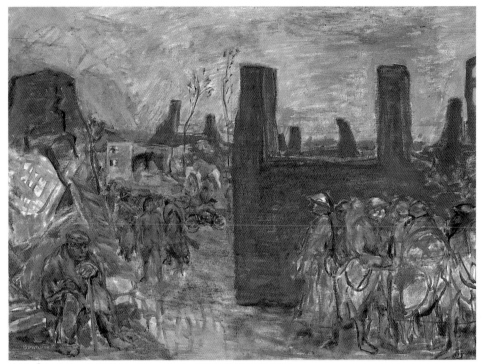

廢墟　約1916　油畫畫布　63×85cm　巴黎現代史博物館藏

極強的情色內容並包括偶爾出現的自畫像(戲謔地將自己描繪成淫
蕩的牧羊神,也許是向馬拉梅致敬,因其認為牧羊神是藝術家的象
徵)。但是當時流行的田園主題並不適合波納爾,一九〇二年他為
Daphnis et Chole雜誌所做的一五六幅版畫插畫系列,可說是他這類
畫種的傑出作品,但主要是因為這些作品顯現了一種緊湊與空靈的
素描特質,為印象主義創造了完美的版畫風格。

　　〈牧羊神或仙女的強暴〉的構圖,是波納爾對偉大人像畫家塞
尚感到興趣的首次跡象(作於塞尚死後一年),他對一九〇五到一
〇年間,幾乎所有年輕藝術家挑戰塞尚浴女的反應,可以說跟其他
如德朗、勃拉克或畢卡索等人都大為不同。忽略了其他藝術家感到
興趣的難題,譬如發明一種新的裸女肖像研究(畢卡索便熟練地表

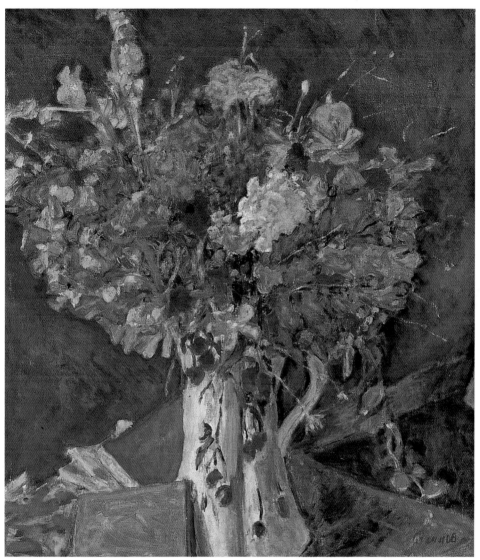

野花　1916　油畫畫布　55×49cm　私人收藏

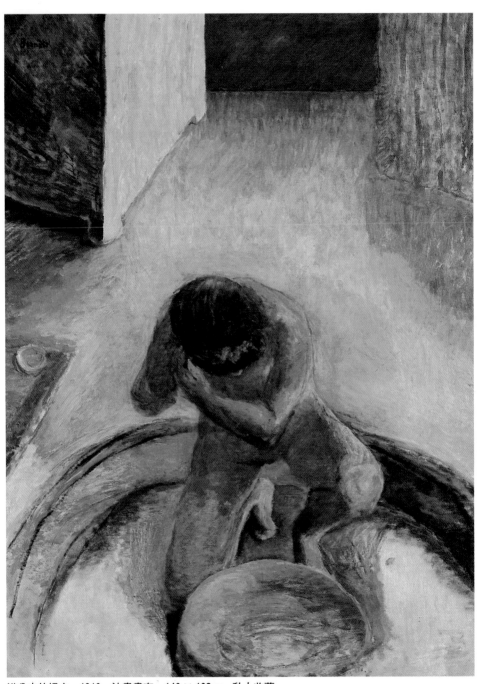

浴盆中的裸女　1916　油畫畫布　140 × 102cm　私人收藏

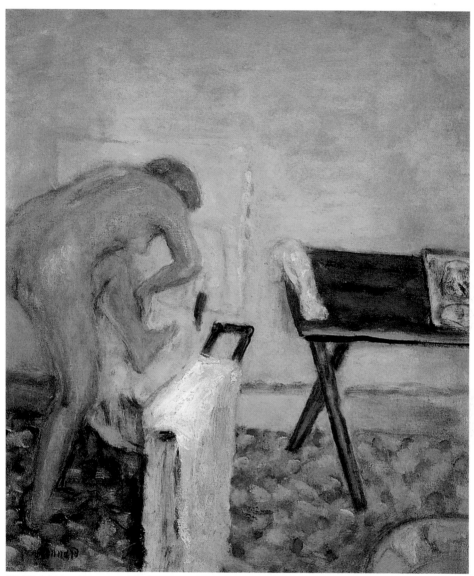

彎腰的小裸女　約 1916　油畫畫布　48 × 41.5cm　私人收藏

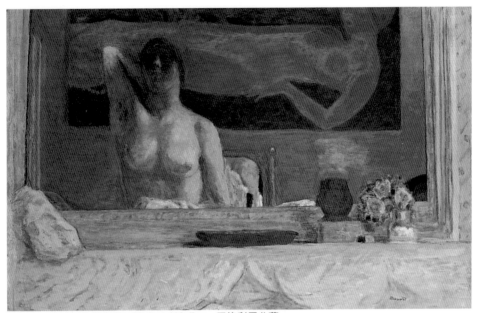

壁爐架　1916　油畫畫布　80.7×126.7cm　馬格利尼收藏

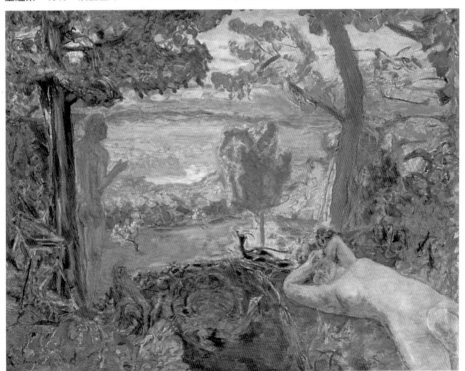

人間樂園　1916～20　油畫畫布　130×160cm　芝加哥美術協會美術館藏

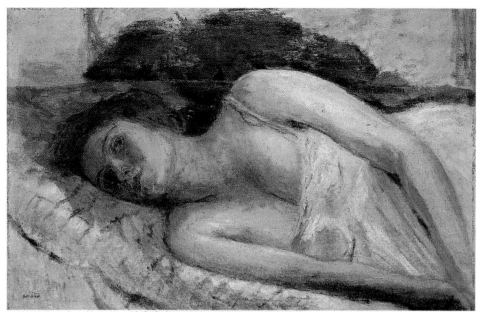

穿襯裙的女人　約1916　油畫畫布　48.3×74.3cm　私人收藏

樂理課本　1917　油畫畫布
49×40cm　私人收藏

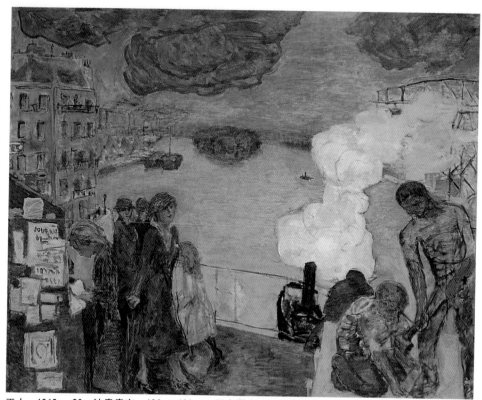

工人 1919～20 油畫畫布 130×160cm 日本國立西洋美術館藏（上圖）
噴泉或浴缸中的裸女 1917 油畫畫布 85×50cm 瑞士私人收藏（右頁圖）

現於〈亞維濃的姑娘們〉），波納爾則選擇了不同的路線（他自己
對裸女的新肖像研究稍晚才發展出來）。〈牧羊神或仙女的強暴〉
顯示出他最精研的塞尚作品，是其一八七〇年間的情色繪畫，如〈
誘拐〉或〈愛的戰爭〉，波納爾從塞尚對這些情色主題的曖昧處理
手法中，截取自己的線索，遠方的人物不是互相纏鬥便是緊緊擁抱
在一起，他讓主題人物回歸到希臘古典根源，將男性角色變成慾望
的象徵——牧羊神，再靠近人物以領略與他們肉體的親近。在強調
牧羊神毛皮的柔軟度時，他的似乎樂在其中更說明了這點，一九〇
五年〈牧羊神〉一作中，以背躺在地上的牧羊神被一個仙女逗弄得
露出一團粉紅色的勃起。

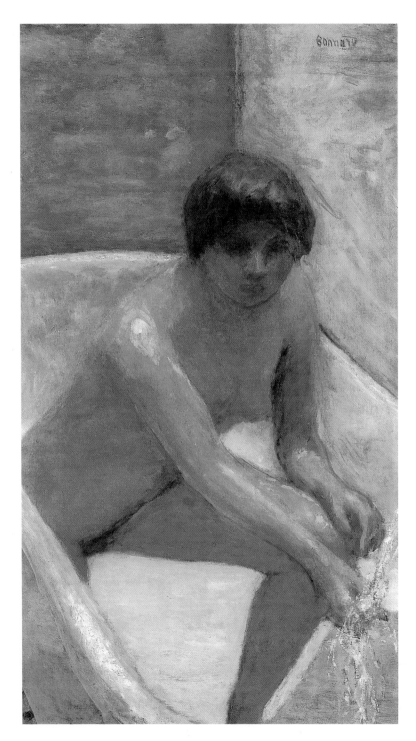

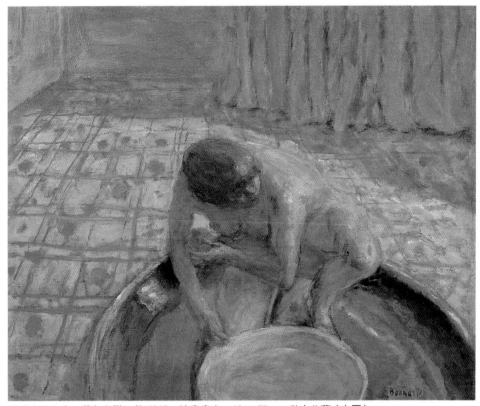

浴盆中的女人，藍色和諧　約1917　油畫畫布　46×55cm　私人收藏（上圖）
瑪特和她的小狗　1918　油畫畫布　117.5×70cm　日內瓦私人收藏（右頁圖）

波納爾的裸女與人物畫

　　塞尙作品中人物與背景毫不吃力地融合在一起，浴女就如同石
頭、斜坡和樹木一般適得其所的表現手法，在波納爾的作品中也有
著異曲同工之妙，波納爾的裸女和人物就像是地板上的柱子或牆上
的門一般自然。如果我們在觀賞波納爾的作品時會聯想到某些塞尙
的浴女姿勢――也許是很偶然的――那是因爲波納爾，就像塞尙一
樣，是以觀察到的人體做爲平衡的典範。〈浴室〉一作中，人物被

圖見63頁

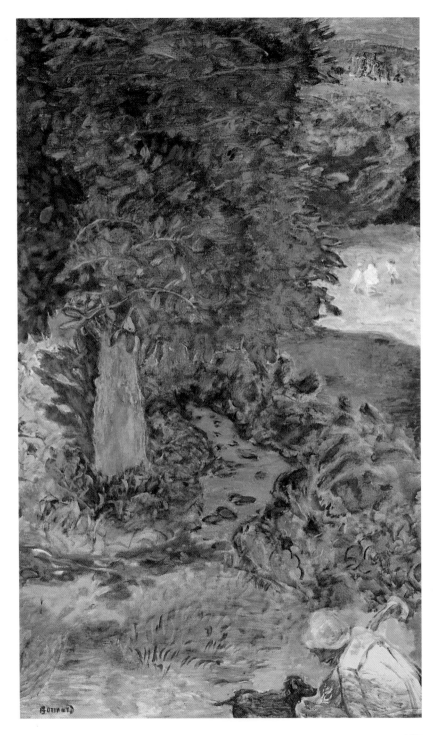

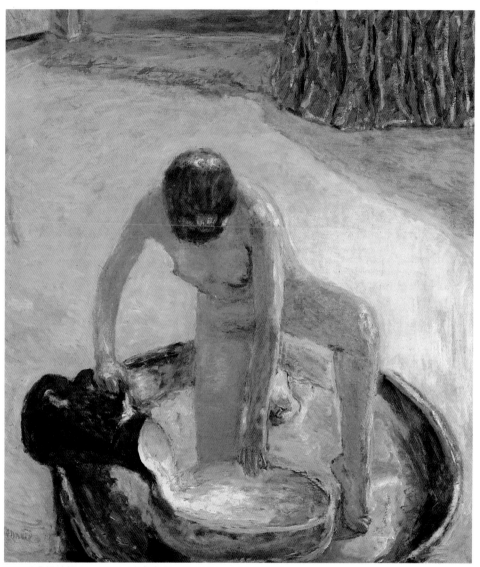

蹲在浴盆裡的裸女　1918　油畫畫布　83×73cm　私人收藏

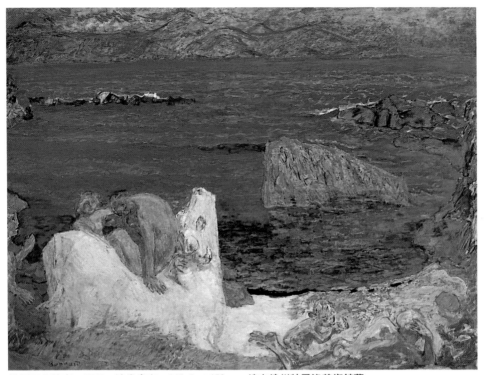

艾羅貝的掠奪　1919　油畫畫布　117.5 × 153cn　俄亥俄州特雷洛美術館藏

放在畫面的正中央，她的身體壓迫著窗帘和躺椅上的柔軟波紋，並平衡了窗戶和牆壁的垂直線條，她頭部、胸部和臀部的弧線，呼應著三個逐漸消失在畫面中的圓形物品——浴盆、洗手檯和帶領觀者目光回到鏡中裸女的椅子。畫面高度的結構組織和裸女適貼的切入，是跟繪於差不多同時期的〈站立的裸女〉完全不同的，儘管後者的尺寸相同，也極具企圖心。〈站立的裸女〉使用的是職業模特兒，有著一種生物研究的味道，這是一件令人不舒服的作品，人物與背景之間幾乎沒有交集，或許畫家與模特兒之間也沒有。波納爾自己的不安極為明顯，我們也可據此了解為什麼他會覺得模特兒或繪畫對象的存在，「十分讓人不安」。

如果他面對模特兒之時會感到侷促不安，那麼有人坐在他面前

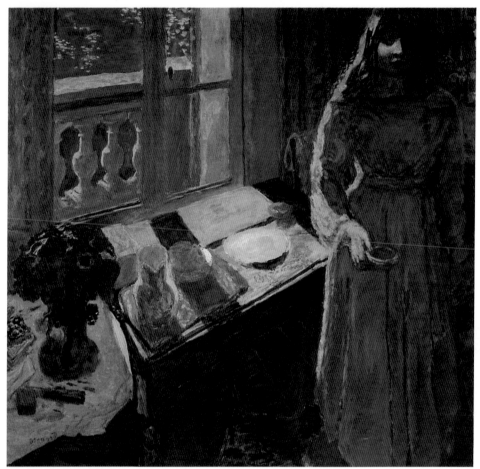

牛奶碗　1919　油畫畫布　116.2×121cm　倫敦泰德美術館藏（上圖）
綠襯衫　1919　油畫畫布　101.9×68.3cm　美國大都會美術館藏（右頁圖）

讓他畫像更令他不舒服，儘管他們通常都是朋友或相識的人。就拿
波納爾好友克勞德・安那特（Claude Anet）的女兒蕾拉・瑪畢路（
Leila Mabileau）來說，她便記得經過十次端坐在波納爾的畫室後，
她的畫像是如何緩慢而痛苦地進行著，而且波納爾當時一點也不滿
意。大部分的情況是，波納爾會在畫中人不在的時候作畫。享利・
道柏利爾（Henry Dauberville）便回憶起波納爾經常拿著一本速寫簿
坐在繪畫對象前，在大張的畫紙上畫下幾幅素描，然後「六個月後
他會叫你到畫室去，你會發現作品已經全部完成了」。

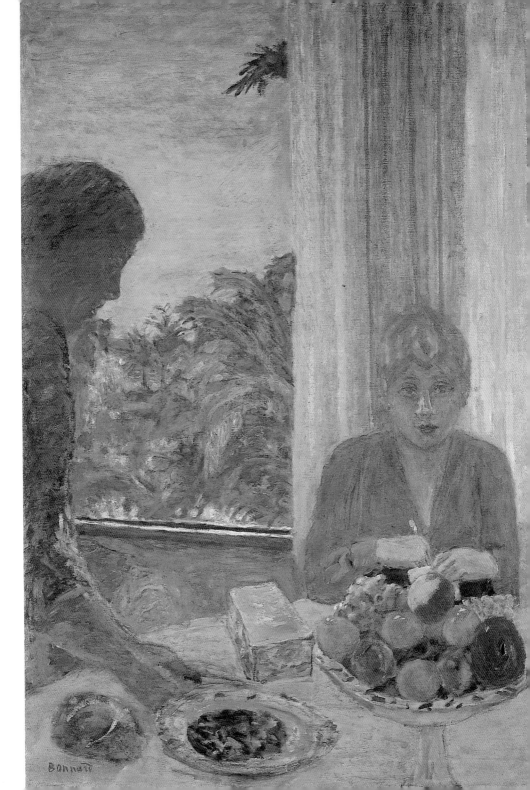

維儂內塞納河　1919　油畫畫布　42.5 × 65.5cm　沃梭美術館藏

　　波納爾覺得在靜止的主題物前畫畫是十分困難的事，就好像他也無法繪作不熟悉的事物一樣。在他晚年獨居於坎內之時，他同意向麥羅（Maillol）「借貸」他的模特兒黛娜・維爾尼（Dina Vierny），黛娜到他畫室時，他要求她不要擺姿勢而是四處走動：「他不要我保持不動，他要的是行動：他要我在他面前『活』，試著忘掉他的存在。」她又說：「他要的是存在與不存在。」大約就在同時，他向一位年輕的畫家承認，他把每件新的事物都視爲威脅的根源，「五十年來，我不斷地回溯到相同的主題對象，就算只是要在靜畫中安插一個新的物品，我都覺得十分困難。」

沈浸於印象主義的鮮活與無拘無束

　　當波納爾由高更極度具風格的綜合性藝術轉向沈浸於印象主義的鮮活與無拘無束時，這些便是波納爾所需面對的壓抑。一九四三

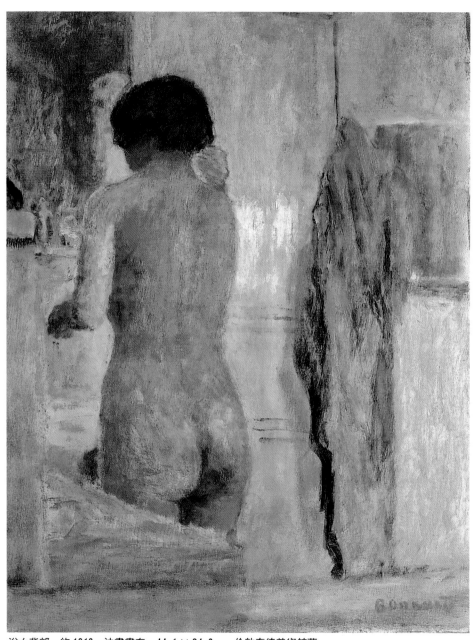

浴女背部　約 1919　油畫畫布　44.1×34.6cm　倫敦泰德美術館藏

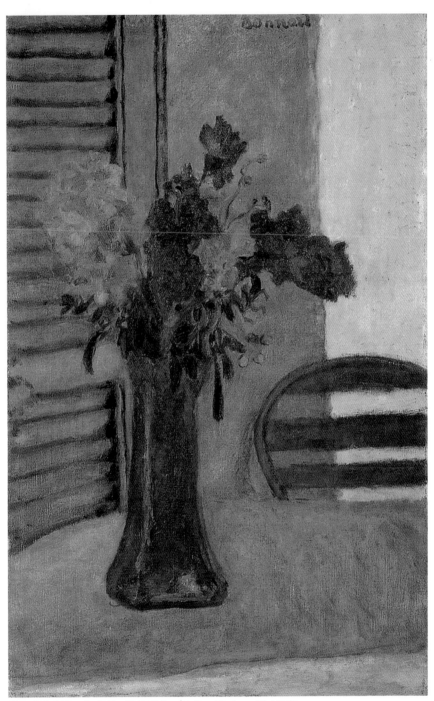

微明中的花瓶　約 1919　油畫畫布　62.5 × 39.5cm　私人收藏

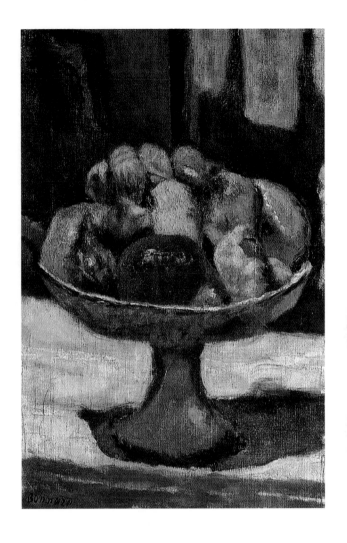

水果盤　約1924　油畫畫布
47 × 31cm　私人收藏

年他與友人論及雷諾瓦、塞尚和莫內的一段談話，最能表露他的看
法，他說，這些都是可以從主題物創作的畫家，因爲他們知道如何
在面對大自然時防衛自我。波納爾對此點的堅持十分有趣，因爲這
意謂著他很在乎自己在面對主題物時的反應。他觀察到塞尚可以在
面對自然時極度耐心，以堅持自己的最初構想：「他就像蜥蜴一般
，一直留在那裡，在太陽下取暖，甚至連畫筆也不動一下，他會一
直等到所有的事物又變成他最初所意想的樣子。」雷諾瓦則是以美
化自然來防衛自己，畢沙羅是將自然納入系統，莫內則從不在主題

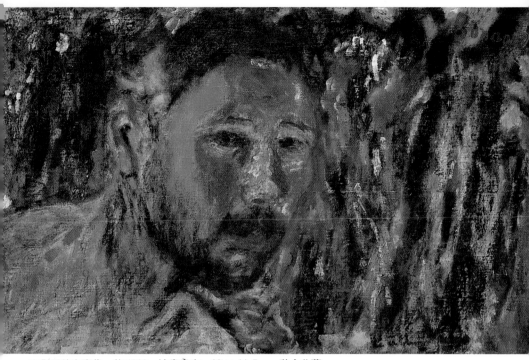

有鬍子的自畫像　約1920　油畫畫布　28×44.5cm　私人收藏

物前停留超過十分鐘：「他不讓事物有控制他的時間。」波納爾又
說，要分辨藝術家是否知道如何自我防衛，比較提香、維拉斯蓋茲
和普拉多之間的繪畫便可明瞭。

　　「提香對主題物有完全的自我防衛能力，他所有的作品都有著
個人的標誌，也都是他最初構想的實現。而維拉斯蓋茲在面對他所
認爲具誘惑力的主題物時，則極爲不同，我們從他的公主肖像和學
院構圖中只看到了模特兒本身，物品本身，而缺乏他自己原創的啓
思。」

　　他說，這事關原始「誘惑」——原創構想的力量，如果失去這
股力量，那麼剩下的就只有主題物，而且從此畫家也無法再掌控。
「對某些畫家來說，譬如提香，這股誘惑力是如此強烈而不會遺落
，就算他們與主題物長期直接相觸也不會喪失。」然後他又自我承

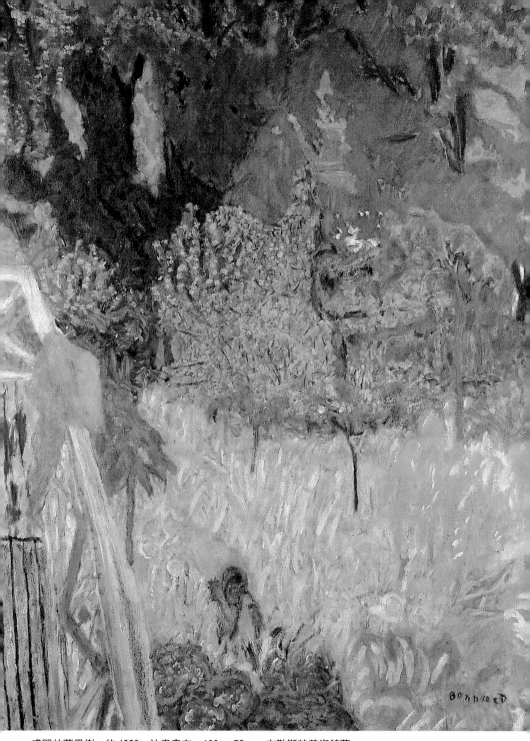

盛開的蘋果樹　約1920　油畫畫布　100×78cm　布勒斯特美術館藏

認地說：「以個人來講，我是十分軟弱的，在面對主題物時我很難
控制自己。」

　　早期作品，尤其是〈槌球遊戲〉和〈慵懶〉，便是主題物與油
彩相調和的產物。槌球打者出沒於綠色的草坪中，二者好似由同樣
的材質編織而成，而〈慵懶〉二個版本中的裸女則完全融入床單的
白，以致於人體與床單成為一體。但是波納爾在直接面對主題物作
畫時，其主題與油彩完美的融合，也是波納爾傑出作品的標記，似
乎就遠離他而去了。

　　這些早期作品中的傑作都是在畫室中創作的，〈男人與女人〉
創作之前至少有二幅油畫研究，而〈席艾斯塔〉則直接取材於羅浮 圖見 44 頁
宮的古典雕塑〈雌雄同體〉。一張拍攝一九〇四年左右裸體人物研
究的照片中有幾幅小品，若與之前的作品比較，顯示了強烈的實驗
性與待完成性，就好像波納爾與模特兒之間並沒有交集，尤其沒有
來自主題物突然而神秘的誘惑力，波納爾所謂賴以釋放「原創構想
」的肇因。

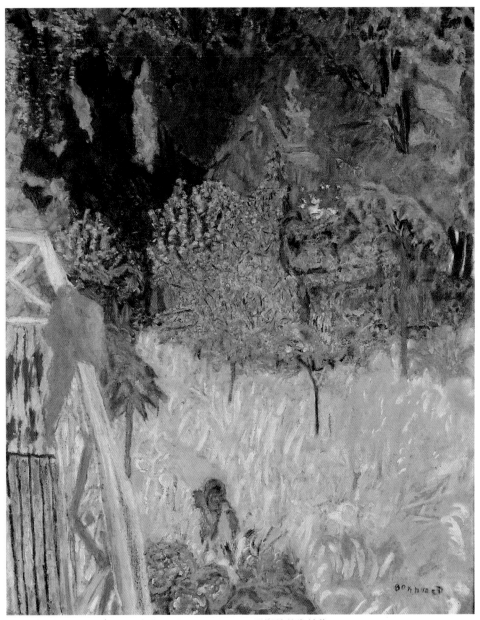

維儂內的陽台　約 1920　油畫畫布　100 × 78cm　布里斯特美術館藏

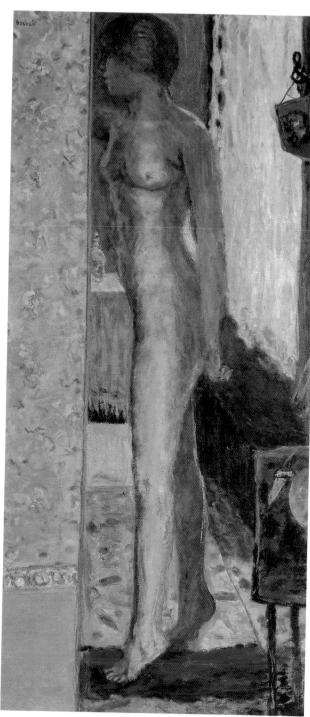

站立的裸女　1920　油畫畫布
122 × 56cm　私人收藏

（右頁圖）
諾曼第風景　1920　油畫畫布
105 × 57.9cm　尤特林杜美術館藏

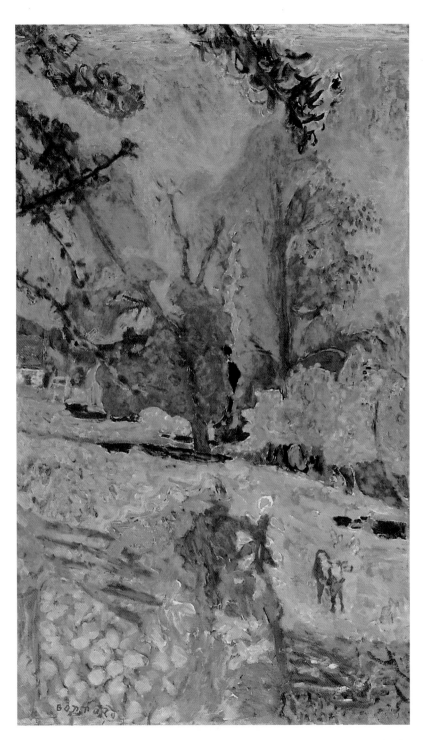

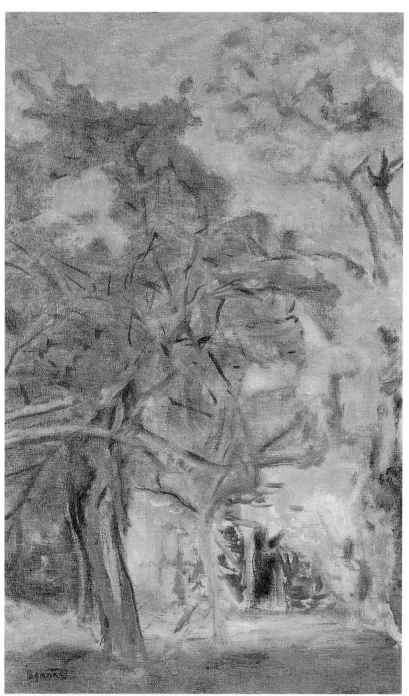

花園入口風景　約1921　油畫畫布　45×28cm　巴黎布拉吉亞畫廊藏

穿格子衣服的年輕女人
約 1920 油畫畫布
44 × 38cm 私人收藏

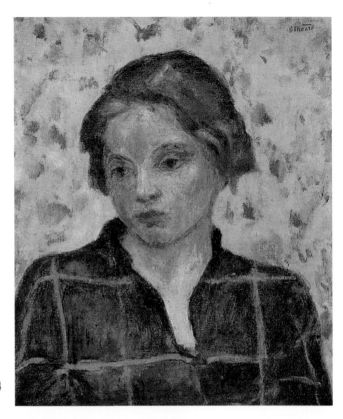

有男孩的室內 約 1920 ～ 24
油畫畫布 41 × 63.5cm
華盛頓菲力浦收藏（下圖）

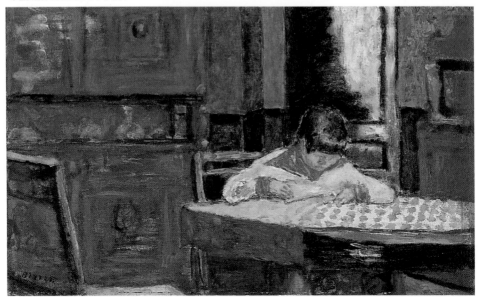

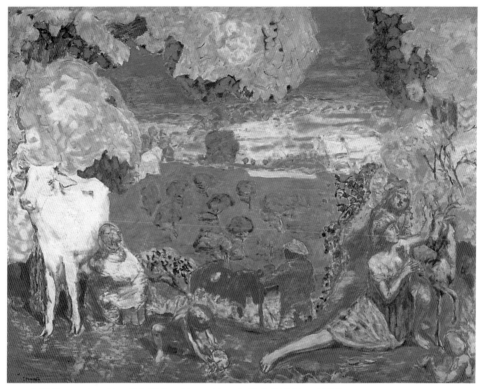

田園交響樂　1916～20　油畫畫布　130×160cm　巴黎貝尼姆‧珍妮藏

一九〇八至〇九年
致力尋求處理主題物立即性方法

　　一九〇八至〇九年間，波納爾致力尋求處理主題物立即性的方法，但出現的卻是令人煩悶的兩難困境，例如一九〇九年創作的〈浴室中的女人〉。在這些作品中，波納爾回溯到〈席艾斯塔〉和〈穿黑絲襪的女人〉中首次實驗的構想，以現代的語彙重塑古典的人物，將歷史與當代融合在一起，他以全身和前景的方式呈現裸女，讓她相似於站立的雕塑，就像他曾短期於一九〇六年左右以圓形模型為實驗所作的小幅裸女像一樣。以石膏作畫的經驗顯示波納爾是

圖見 45～47 頁

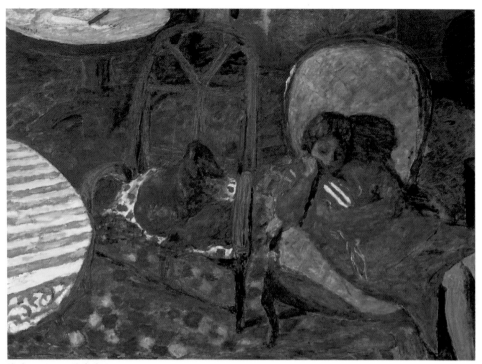

守夜　1921　油畫畫布　96.5×129.5cm　私人收藏

以雕塑的方式來思考裸女，繼而讓他不用模特兒便能發現繪畫中人
體適切的重量與密度。

　　波納爾也渴望賦予人體古典藝術的高貴與風華。一九七〇年時
安東尼‧特拉塞讓人注意到波納爾的裸女反映了古典雕塑的姿勢，
而一九八四年莎夏‧紐曼也指出，除了〈雌雄同體〉之外，波納爾
還有其他特定的模仿對象，如同樣在羅浮宮的〈垂死的尼奧比德〉
和埃及銅像〈塔古希特夫人〉，還有截取自〈梅迪西維納斯〉的〈
浴室鏡子〉鏡中反射的裸女，在頭後伸起手臂的姿勢似乎波納爾早
自一九〇九年就開始借用，而〈塔古希特夫人〉的手臂則出現在一
九二八年的作品〈穿紅襯衣的瑪特〉。

　　波納爾對雕塑的取材十分廣泛，但似乎最常佔據他心頭的一件

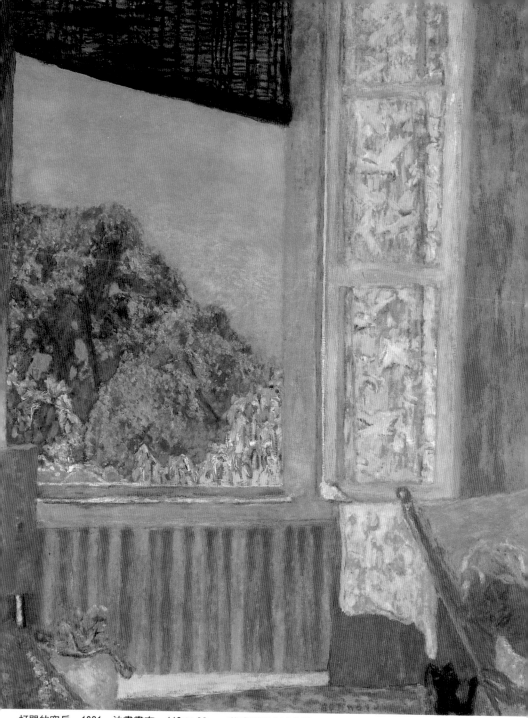

打開的窗戶　1921　油畫畫布　118×96cm　華盛頓菲力浦收藏

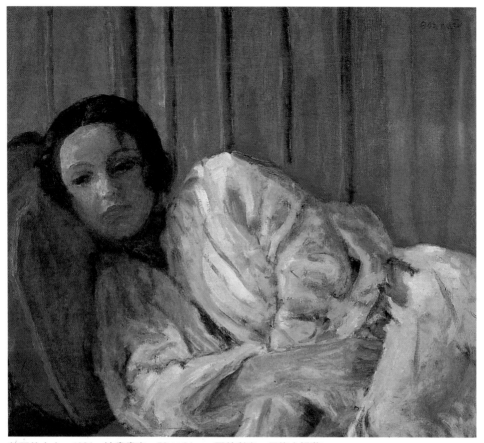

躺下的少女　1921　油畫畫布　56×61cm　亞特利安‧馬格夫婦藏

圖見 108 頁

圖見 179 頁

圖見 102 頁

作品則是〈垂死的尼奧比德〉，作品的上半部曾出現在〈壁爐架〉，而下半部則提供了〈蹲在浴盆裡的裸女〉的腿部姿勢，其他在浴盆或洗浴的裸女也似乎呼應了這件作品，但就算是直接仿照的作品，也沒有一件帶有其姿勢的悲劇根源，那是一位垂死的女人正逐漸彎下膝蓋。〈穿黑絲襪的女人〉以〈斯皮那瑞歐〉為準，而〈大黃色裸女〉當然是直接取材於〈梅迪西維納斯〉的背部。但並非所有的雕塑來源都是古典作品，〈人間樂園〉中向遠方凝視的直立人物亞當——波納爾少數幾件的男性裸體之一——讓人想起法國教堂大

牧場的女子　1922年　油畫畫布　58.5×86.6cm　法國私人收藏

門上向下凝望的哥德式聖者，而〈側身的灰色裸女〉則像是來自羅 圖見 194 頁
丹〈青銅世紀〉側面的靈感。波納爾也沒有特定的取材來源，他經
常造訪的居美美術館中的吳哥青銅顯示出，這類的雕塑極可能是他
許多裸女站立或平躺的腿部姿勢來源，譬如〈浴室〉或〈浴室中的 圖見 60、66 頁
裸女〉等作品。經常參觀羅浮宮等美術館的波納爾，對這些陳列作
品可說如數家珍。

　　波納爾毫無困難地使用這些古典雕塑的姿態與姿勢，並將其成
爲自己時代的產物，尤其他追隨竇加的腳步，將傳統的浴女角色馴
化爲室內主題，而加強其現代感。同時，這些裸女儘管顯露出雕塑
的根源，我們卻仍一眼就可辨識出瑪特的身影。之所以會這樣並不
是因爲我們熟識她的五官——波納爾選擇的姿勢常常隱藏了她的臉
——而是她的身軀已讓我們極爲熟悉，就算是在〈浴室〉這樣的作 圖見 183 頁

維儂內附近的風景　1922　油畫畫布　50.3×63.1cm　阿巴迪市美術館藏

品中，我們大多只看到她的頭部和腿部，但是我們仍能認出她圓圓的髮型和長長的窄腿，就像我們可以輕易辨別出塞尙夫人完美的荷蘭型娃娃臉一樣。

　　波納爾對古典藝術的深沈崇愛明顯解釋了，爲何他是廿世紀少數幾位沒有引用部落藝術的畫家。這樣的偏見也許是幾位具影響力的藝評家，拒絕視波納爾爲重要現代藝術家的原因，這樣的判定也對他的名聲有著極大的影響。

　　波納爾從未使用精細而可能破壞整體完整性的肢體描繪，這樣的方法也可視爲他對古典藝術法則的尊崇，裸女的臉部，尤其是在晚年的作品中，常被擦掉或弄糊了，就算看的清楚，她們的五官也

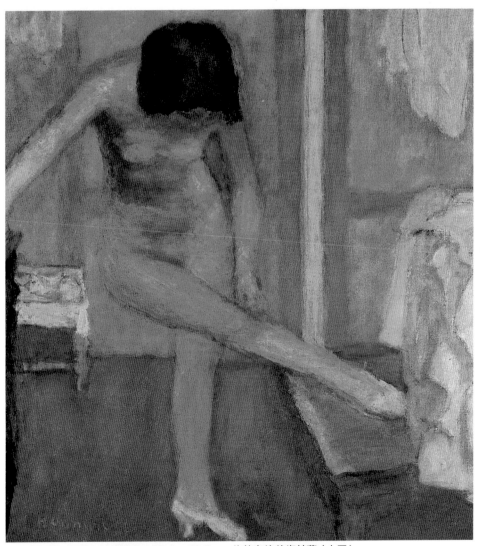

彎腰的裸女　1923　油畫畫布　57.1 × 52.7cm　倫敦泰德美術館藏（上圖）

抱小狗的女人　1922　油畫畫布　69.2 × 39.4cm　華盛頓菲力浦收藏（右頁圖）

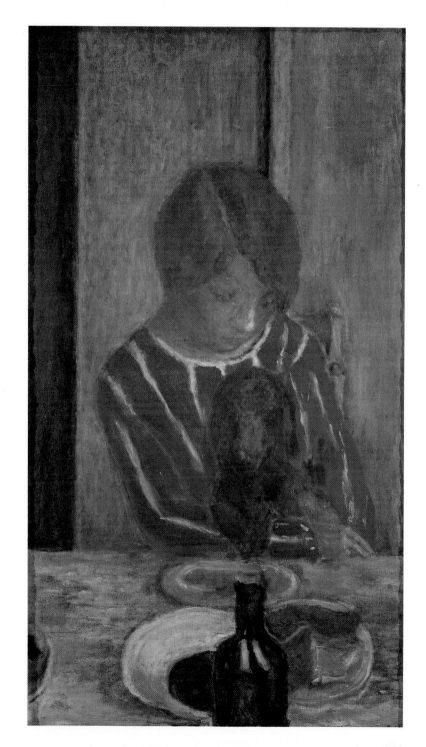

紫羅蘭色籬笆　約1923　油畫畫布　41.9×57.2cm　匹茲堡卡奈基美術館藏

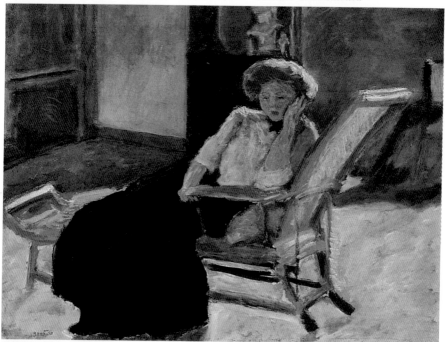

長椅子　1930　油畫畫紙　47.9×63cm　法國私人收藏

花園中的年輕女人（瑞芮‧蒙查迪和瑪特‧波納爾） 1923（1945～46重新修改） 油畫畫布
60.5×77cm 美國私人收藏

圖見 159 頁

在厚油彩的覆蓋下變得輕淡，就像老舊大理石雕的表面常被堆積的礦物質遮蓋住一般，舉例來說，〈側身的灰色裸女〉中的側臉外圍，便被重重地勾勒上一圈赤土色，還有〈站立的裸女〉中，用來描繪頭髮的金棕油彩以斑駁的方式繪作，而露出綠色的底漆，就像某些凹凸不平的表面剝落了一樣。以強光做為頭部的背景也是省略細節和展現整體的有效方法，手部通常都隱藏了起來，而腳則消失在鞋子或拖鞋裡，物品被挑選出來的原因是因為它們的形狀而不是其特點，這樣的過程很早就已經開始了。〈槌球遊戲〉中波納爾家人的臉不是側臉，便是低下來，不然就是轉過頭去，〈男人與女人〉中裸女的臉直接低頭面對著在床上玩的貓，而在〈席艾斯塔〉中，

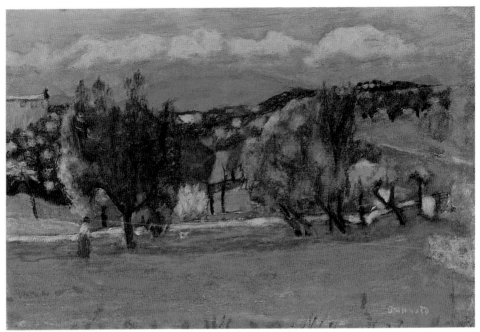

有山的風景　1924　油畫畫布　40×59cm　華盛頓菲力浦收藏

她的臉則有一半被遮掩住了。儘管在許多居家的環境中都可辨識出瑪特的五官，但大致上來說，被描繪成裸女的她，臉部通常都是模糊不清或隱藏不見的。而波納爾所謂的「行動與姿態的美學」更加強了構圖的完整性，裸女做為一種支撐，是構圖所倚的支柱，而且波納爾更十分注意不讓她的線條或形狀與室內簡單的幾何圖形相衝突，就像他所說的：「必須要有一種停止的機制，可以倚靠的某些東西。」又一次，又讓我們想起塞尚浴女的典範。

無法面對模特兒作畫

　　波納爾無法面對模特兒作畫的習慣，也使得他用畫架作畫十分困難，他喜歡觀察人物移動所得的活動性和變易性視界，或是他自己四處走動從不同的角度和高度觀察物件(絕對的單一觀點也許就

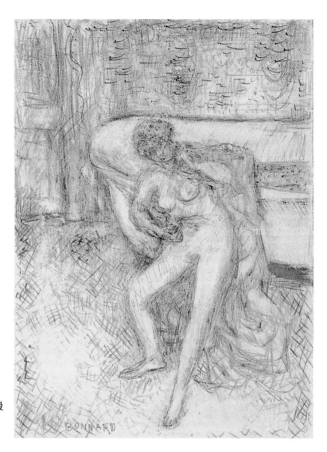

擦乾身體的裸女　1925 年後
水彩畫紙　25.4 × 18.4cm
洛杉磯市立美術館藏

解釋了他為何放棄了攝影）。他私密的日記中有這麼一行：「眼睛
的判斷――是不同的，走動時，站立時和坐下時。」這種視界，考
慮到眼球旋轉動作和從不同地方觀看物品的最好範例便是〈桌的一
角〉，大致上是方形的這幅作品，看起來好像是被歪擺著而創作出
來的，也就是說，桌子上緣和椅子畫的樣子顯示，原本應該是畫布
的底部現在變成了右邊。但並不是只有畫家需要移動或改變視點，
有些作品也要求我們以某種角度面對畫布，而不是只正對畫面中心

圖見 105 頁
，例如〈噴泉或浴缸中的裸女〉，如果觀者走到作品的右邊以對角
線觀看構圖（就好像站在浴缸的一端），就會突然感覺到裸女是圓
形而立體的，好像一件雕塑一樣。

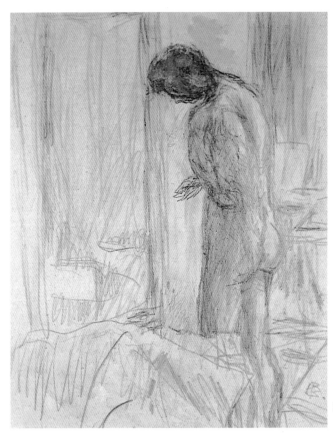

鏡前裸女　約1936　水彩畫紙
17.2 × 13.5cm　私人收藏

　　波納爾要求黛娜·維爾尼不要擺姿勢而是在他面前活起來，讓
我們又回到他早期的作品，這些作品中的人物——他的情人、家人
，都沒有刻意做他的模特兒，波納爾記住了或速寫下他們偶然擺出
的姿勢。他為了打破糾纏他的主題僵局奮戰了將近四、五年，他的
方法便是回歸到形式構圖與即席創作的混合體。

倚牆而作－探索光的描繪

　　一位於一九四一年拜訪波納爾畫室的訪客記得，波納爾親口對
他說：「如果窗戶大到足夠讓白天整個的日光像閃電一般穿透而入

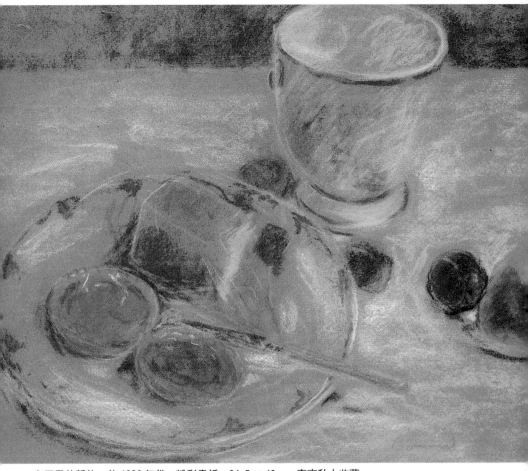

有刀子的靜物　約1930年代　粉彩畫紙　34.5×43cm　東京私人收藏

圖見86頁

，所有陽光中的光譜都能撞擊到它們剛好照射到的物品，這對畫家來說就已經足夠了。第一件以日光作爲主角的力作便是一九一三年的〈鄉間餐廳〉。

有人拿〈鄉間餐廳〉來跟馬諦斯一九○八年的〈紅色和諧〉做比較，但若拿後者〈有茄子的室內〉一作和前者來比較，則更能顯示出他們兩人的不同。二件作品皆是以層次構想而成的三重結構，

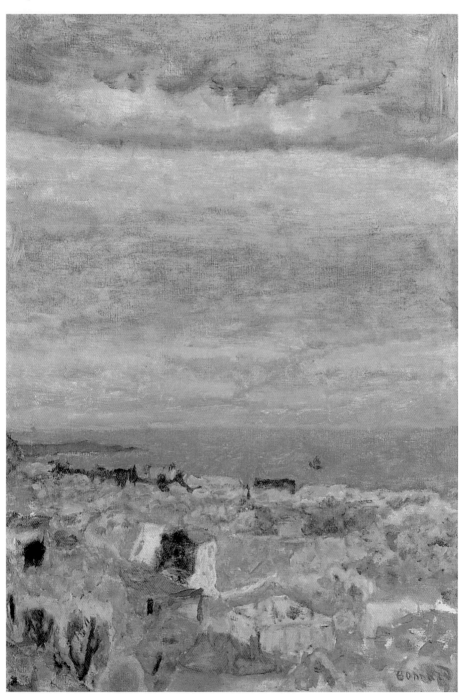

坎內大景觀　1924　油畫畫布　60×43cm　巴黎奧塞美術館藏

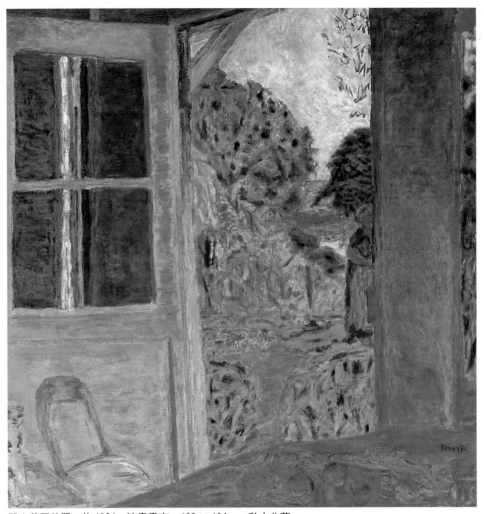

開向花園的門　約1924　油畫畫布　109 × 104cm　私人收藏

在馬諦斯的作品中，一塊裝飾性的畫板放置在屏風前，屏風後有一張畫布，畫布則是掛在牆上；波納爾的層次則是透明的，門玻璃後有一塊薄紗般的窗簾，其後則可見牆壁。二件作品都同樣使用了位於窗戶左手邊的百葉窗手法，馬諦斯用百葉窗孔露出其後的暗色壁紙，波納爾則讓戶外的日光透入；馬諦斯已在展示層疊的剪貼手法，波納爾則顯露出他對日本版畫的熟悉和展開如屏風的室內外風景

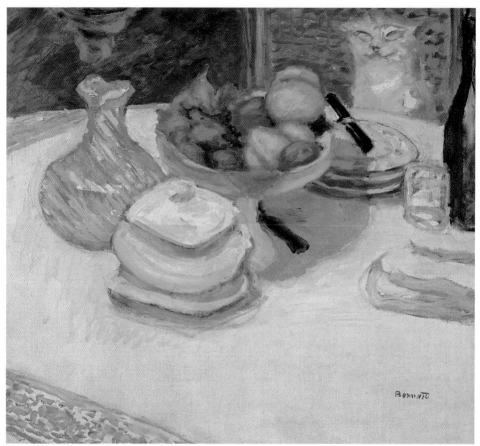

有貓的靜物　約1924　油畫畫布　56×61cm　私人收藏（上圖）
大藍色裸女　1924　油畫畫布　101×73cm　巴黎私人收藏（右頁圖）

　；馬諦斯用窗戶來做爲花色變化的區域，再將窗戶納入整個版式中（非光源），波納爾則將大開的窗戶和門視爲圖畫劇場中心的光源通路。二幅作品都構想爲成串相連，縝密攸關的空間，足以讓目光在其中悠遊。這就是〈有茄子的室內〉與〈紅色和諧〉最大不同的地方，前者需要同時與即時了解其畫面空間，若想要體會馬諦斯一九一一年這幅偉大的室內作品，就必須走進其內，探索它的空間，而悠遊畫內的感覺也正是欣賞波納爾作品所絕對必要的。

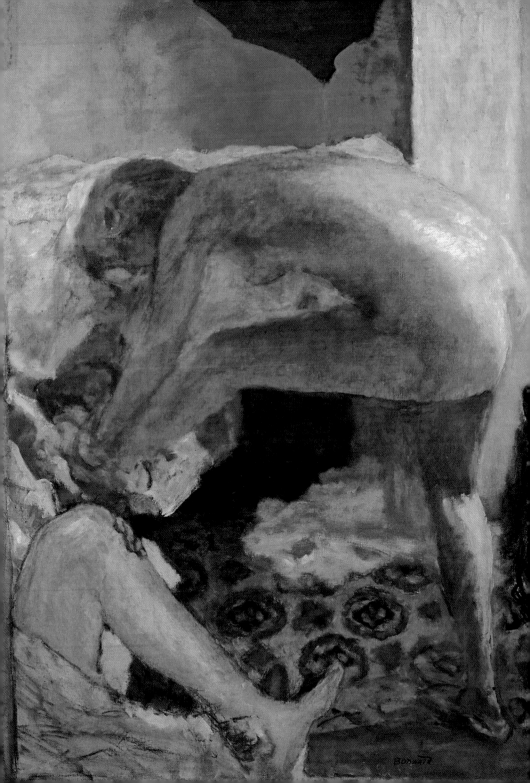

坎內棕櫚樹　1924　油畫畫布　50×48cm　曼徹斯特美術館藏

圖見 183 頁

　　一九三二年的〈浴室〉場景位於勒巴斯奎，一個我們極為熟悉的地方，其內的裸女我們也很熟悉，只不過獨立成為平滑的雕塑形式，她背後的紫紅條紋金黃布帘具現了浴室內的熱氣，而粉紅色的恥骨又淋漓盡致地表現了所有的熱氣。兩個暖色帶之間的是反照出矮凳滾燙白色的裸女大理石白的胸部，浴缸和裸女之間的是經過仔細安排的浴室瓷磚抽象花紋、百葉窗的平行葉片和菱形油布地板構成的格子。作品鼓勵觀者的目光從畫面的左邊移至右邊，就像追隨

142

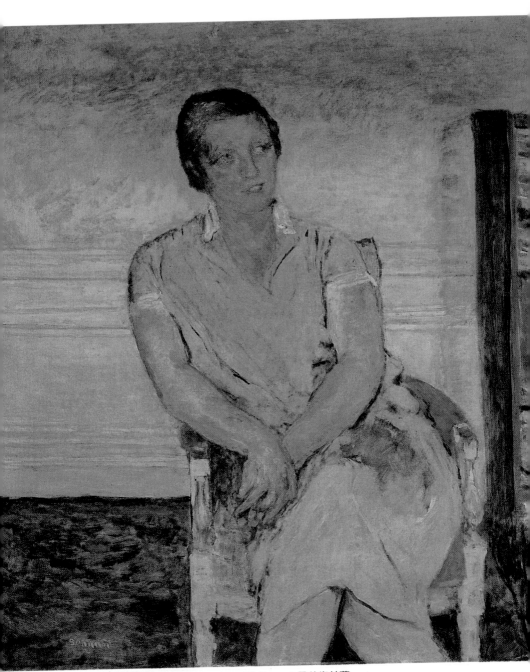

芳丹太太肖像　約1925　油畫畫布　108×95.5cm　卡恩美術館藏

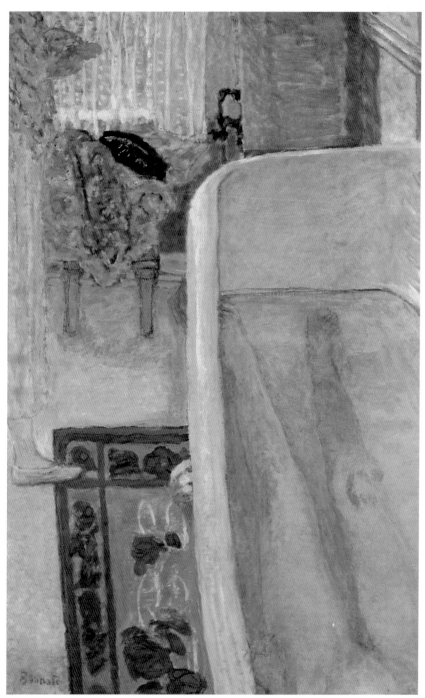

浴缸中的裸女　1925　油畫畫布　103 × 64cm　私人收藏

海邊風景　1930　水彩畫紙　30.5 × 40.3cm　洛杉磯市立美術館藏

著在下列事物間游走的光線一樣，白瓷般冰冷的浴缸、乾燥的藍色
瓷磚，一直到裸女的皮膚和小狗發亮的皮毛。此處經過計算的色彩
韻律與編織入構圖結構的每一個標記，都賦予這件作品一種沈重的
寧靜之感。指著五點的時鐘沈寂地標誌了擄獲的時間。

〈浴室〉的劇本上演的是光的舉止，就如同〈鄉間餐廳〉一般
。從門和窗戶竄進的陽光，耀眼地撞擊到桌布，使得桌布的白色都
轉變成了刺眼的淡青藍色。〈穿拖鞋的裸女〉也可見如此電擊般的
緊湊，其中浴室腳墊的藍和藍色的菱形瓷磚與霓虹浴盆毫不猶豫的
光亮共同照耀出來。波納爾曾告訴友人，終其一生他都在設法了解
白色的秘密，白色的瓷磚浴缸和洗手檯，白色的窗帘和桌布，白色
的電暖器和浴室瓷磚，他一再重覆地畫著這些東西，證明了他對這
個做為陽光容器色彩的熱切追求。在〈鄉間餐廳〉中，他畫出了如

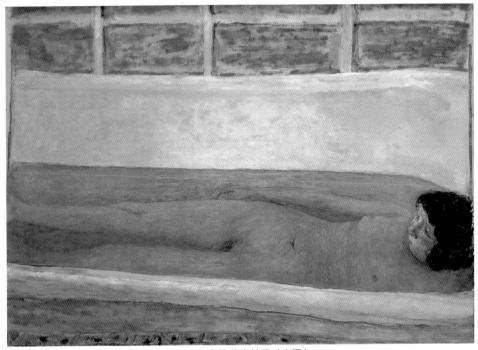

洗浴　1925　油畫畫布　86 × 120cm　倫敦泰德美術館藏（上圖）
穿衣的裸女　1925　油畫畫布　73.5 × 45cm　紐約克瑞吉爾畫廊藏（右頁圖）

此明亮，如此由內充滿電力的藍色，我們一看就明白他所看到的白
色桌布已被光照射得變形了，通常是冷色調的藍色變成了閃耀的熱
源，畫裡的光便是日光。〈桌子〉裡的光是人造的，卻絲毫未柔化

圖見 148 頁

白色桌布放射出的眩耀亮度，這個白活化了碗盤之間的空間，讓桌
布以其形狀和色彩的存在似乎成為了一塊畫布，在這裡，白色桌布
和空白畫布或白紙的類比（這當然是傳統觀念中畫中畫的戲劇），
並不僅限於這幅畫而已，在創作年代相差極遠的〈梨子或Le Grand-
Lemps的早餐〉和〈有紅酒瓶的靜物畫〉二作中，也可看到這種手
法。波納爾用白色做為轉換者來轉變色彩，也用它來做為沈思、靜
止和空無的色彩。〈洗浴〉中沿著畫緣的白色搪瓷牆壁，以著不讓
人察覺的抑揚色調緩慢柔和地移動過畫面，召喚出天空無盡的感覺

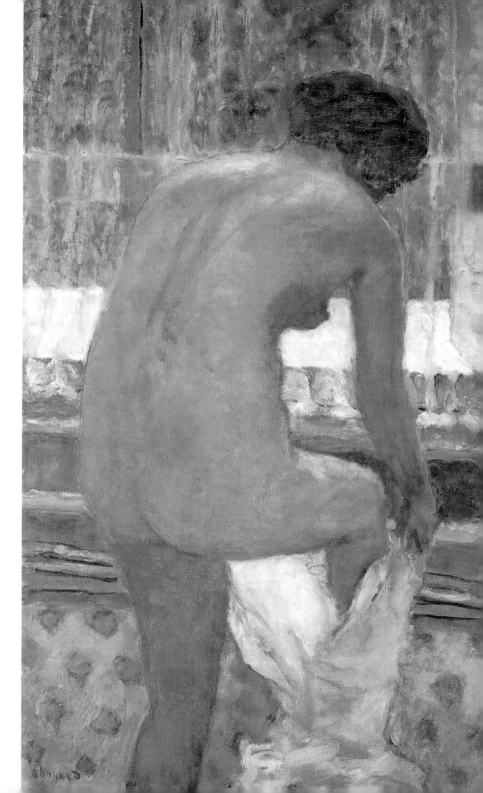

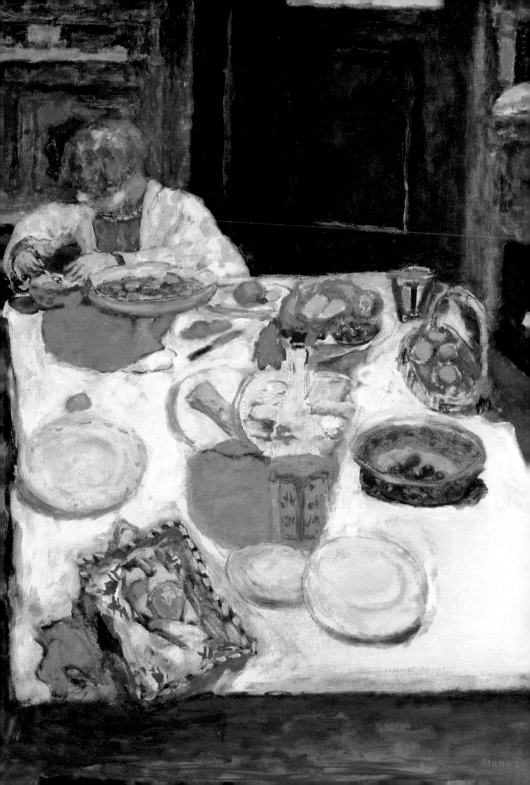

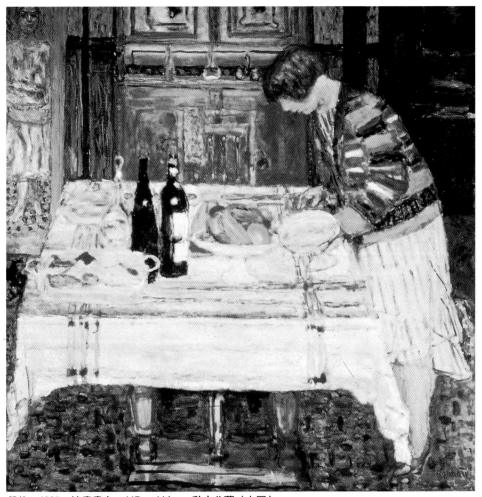

餐後　1925　油畫畫布　117×114cm　私人收藏（上圖）
桌子　1925　油畫畫布　102.9×74.3cm　倫敦泰德美術館藏（左頁圖）

與超越的概念。在浴缸的意象中，就如同桌布的意象，波納爾讓我們意識到「親密次元的無限質地」，而他與瑪特的親暱也再一次得到確定。

　　慢慢地，波納爾的繪畫越來越多描繪熟悉的接觸，目光和手的接觸，在光捕捉或輕刷過表面時與光的接觸。畫家和油彩之間熟悉的接觸。波納爾對古董大理石雕像表面的敏感度便顯露出他的習性

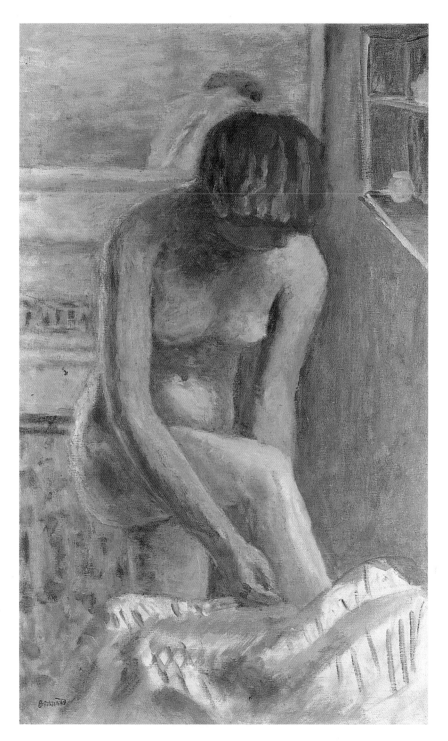

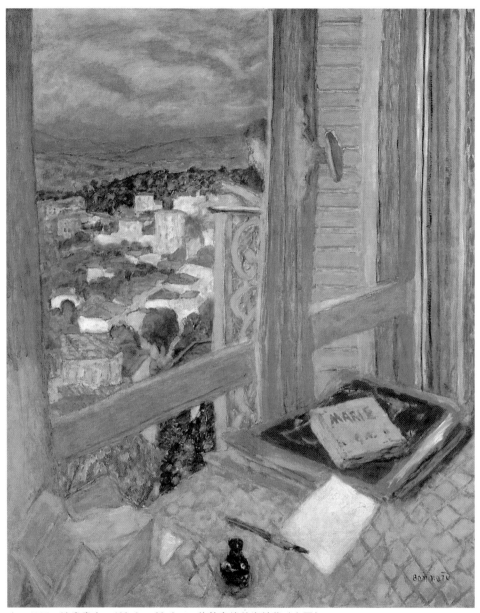

窗　1925　油畫畫布　108.6 × 88.6cm　倫敦泰德美術館藏（上圖）
在鏡中映射出的玫瑰色裸女　約 1925　油畫畫布　70 × 41cm　私人收藏（左頁圖）

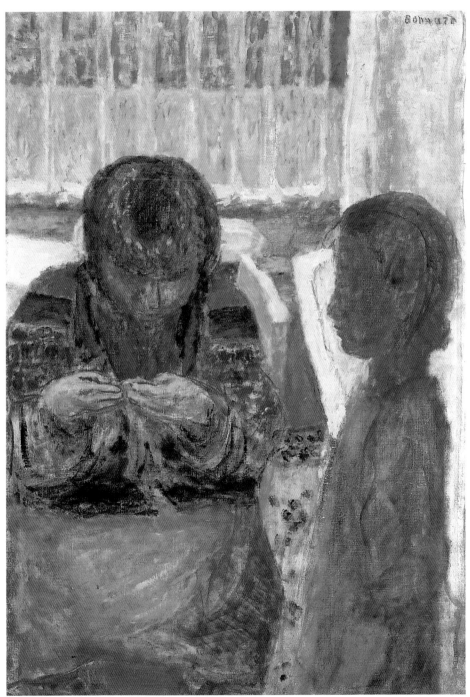

縫紉課　1926　油畫畫布　76×51cm　華盛頓菲力浦收藏

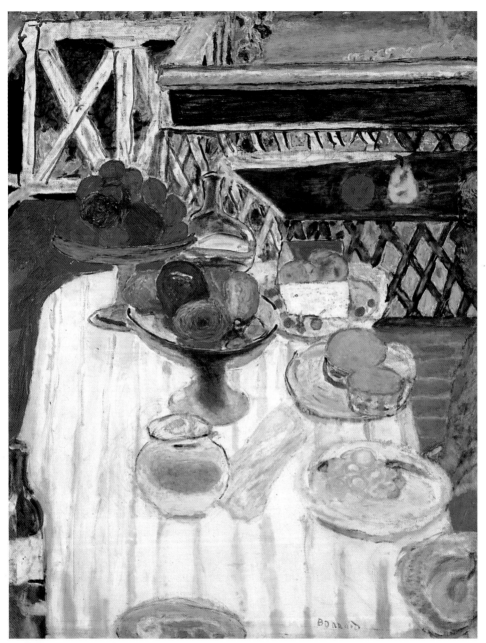

白色桌布　約 1926　油畫畫布　116.5 × 89cm　私人收藏

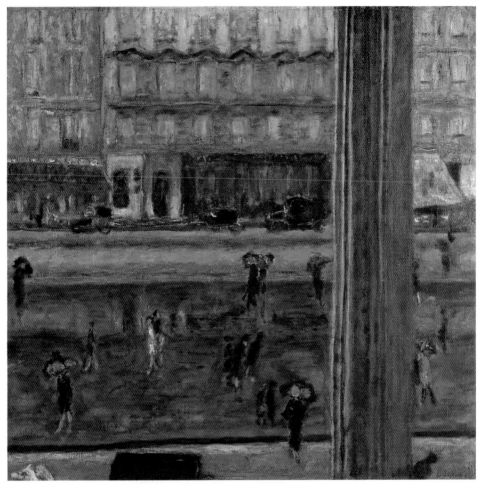

巴蒂諾瓦大街　約 1926　油畫畫布　62.2×64.1cm　美國私人收藏（上圖）
女人與水果籃　約 1926　油畫畫布　69×39cm　波蒂莫爾美術館藏（右頁圖）

　，例如他曾於一九四二年告訴友人說：「大理石古董石雕的美就在
於手指頭完整而連續的觸摸。」波納爾對自己使用的材料也有相同
的熟悉。作畫時他使用的是極短而鈍的鉛筆，風景和裸女似乎就從
他緊壓的指尖上蹦跳出來，換句話說，當他作素描時，他的手指就
與鉛筆同時漫遊，體會鉛筆畫過紙面的感覺，而在作畫時，他也追
求與畫布間相同的親密，由此也導引出他不按牌理出牌的作畫方式。
　　很難說他是何時決定將畫布釘在牆上而非畫架上，但極有可能

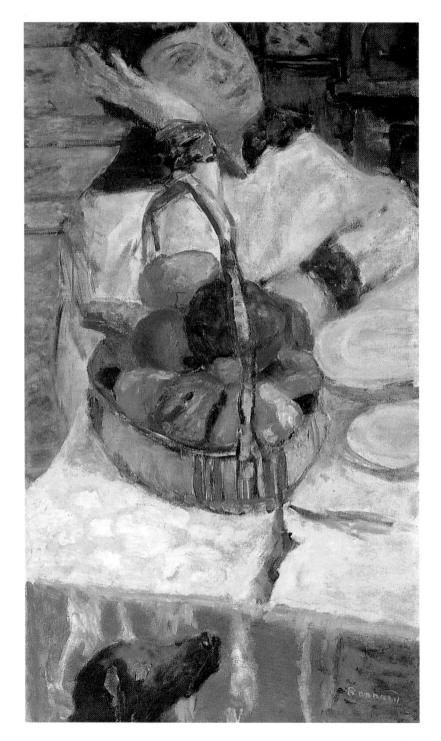

155

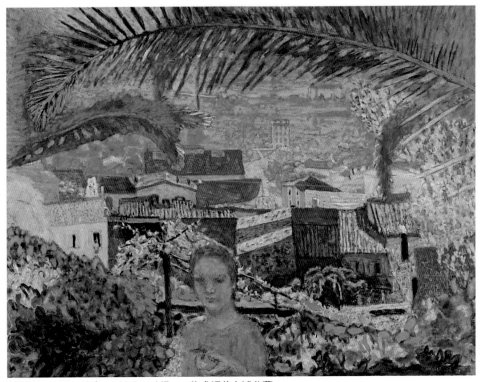

棕櫚樹　1926　油畫　114.3 × 147cm　華盛頓菲力浦收藏

是漸進而非突然的，他早期在畫室拍攝的照片裡還可看到畫架，而
且在一九〇〇年代早期用模特兒作畫和稍晚偶爾畫肖像畫時，他
顯然也還持續使用畫架。儘管如此，在早期如〈親暱〉的作品中，
波納爾已經使用畫上邊框的方法來框住構圖——後來當他開始從成
捲的畫布割下一小塊再釘在牆上作畫時，便成為極自然的方法，如
此他便可以選擇留在「框架」內或移出其外。框住〈親暱〉(38×36
公分的畫布並不是正常的規格)的油彩線條，可以看出這可能是波
納爾把未拉緊的畫布釘在堅硬物表，可能是一塊板子或牆壁，的早
期作品範例。也有可能是因為他的近視眼，換句話說，這樣他較不
易受到近視眼焦距之外的周遭視線影響。倚牆而作的話，他只會看
到畫布而不用受苦於他無法聚焦觀看的物體。

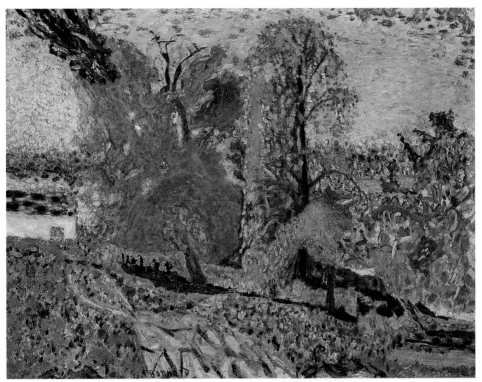

諾曼第風景　1926～30　油畫畫布　62.6×81.3cm　史密斯學院美術館藏

　　而且倚牆而作還有一項優點，因為牆壁的堅硬表面會使得手部向畫布施壓，以指頭推壓或以布用力擦拭。對波納爾來說這是很重要的，因為他想要傳達出每一吋畫面都被觸摸過的概念，這種概念有著道德上和美學上的雙重重要性，他曾描述過，一幅畫就像「一連串色斑的結合，最後組成了物體」，然後他又繼續批評某些過去的畫家，他所謂的「美術名家」以「不怎麼誠實」的方法達致畫面的統一。對他來說，畫面的完整來自於讓每一吋畫面都一目了然的創作過程。

　　波納爾從一開始就極為關切畫面，〈槌球遊戲〉作於一八九二年，就在同年他在私下向威爾雅表示他現在才開始明瞭油畫的某些東西。如同我們所知，那比士派反對架上繪畫，尋求使藝術接近裝飾藝術的方法，尤其是經過他們的努力復興了一八九〇年代的法國

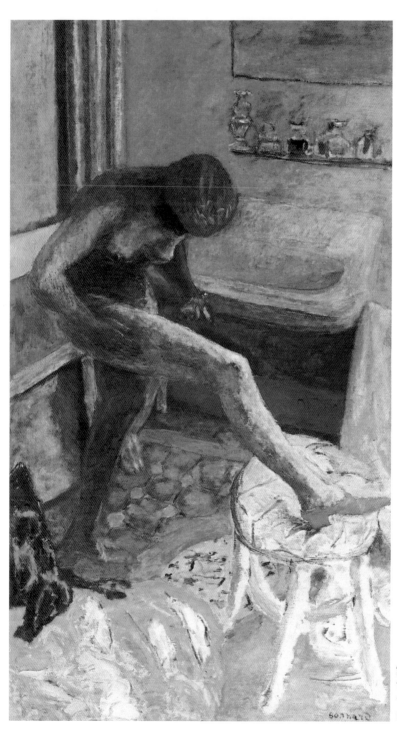

穿綠拖鞋的裸女
1927　油畫畫布
142 × 81cm
私人收藏

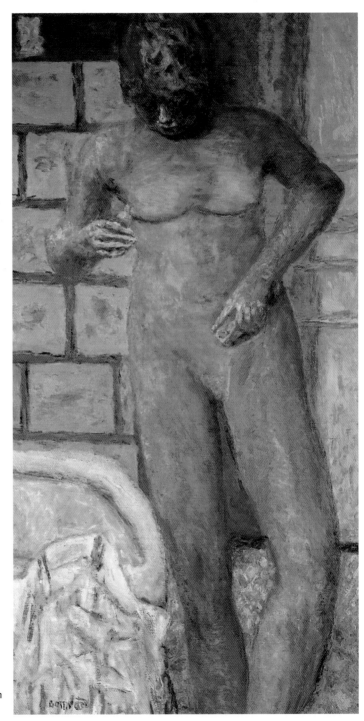

站立的裸女　1928
油畫畫布　111 × 58cm
私人收藏

坎內風景　1927～28　油畫畫布　123×275cm　巴黎保羅馬克收藏

壁畫，對他們來說畫面是最重要的，而波納爾對倚牆而畫的喜愛，
可能便來自於對架上繪畫普遍反動的同感。除了畫布之外，波納爾
很早便進行各種材料的實驗，例如畫板和畫紙，而他先行創作的版
畫也讓當時的他對油畫有著愛憎交加的感情，連帶也對緊繃畫布產
生的鬆弛感覺深痛惡絕了。波納爾以牆壁代替畫架讓繪畫保持與堅

硬物表的接觸，這種接觸便經由油彩傳達出來。若細看的話，他的
作品有時會流露出一層「擦印畫法」的薄膜，那是因為碳鉛被擦擠
進入畫布纖維而浮印出牆壁的表面，例如一九二五年的〈維儂內的
餐廳〉，波納爾倚著作畫凹凸不平的牆面，便經由桌子右上角的藍
色「擦印」區域浮現出來。

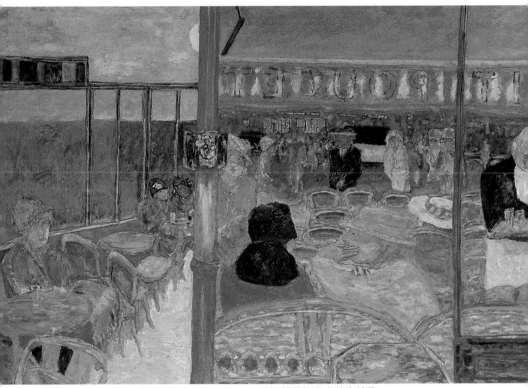

小普瑟咖啡廳　1928　油畫畫布　140 × 206cm　法國柏桑松考古美術館藏

作品的氛圍凌駕一切

　　波納爾的作品很多就像上了膠彩的粗糙牆面，同時他也大量變換畫面的材質，用來支撐繪畫的主題，例如在描繪洗浴的作品中，油彩便模仿了蒸氣的潮濕感。波納爾日記中有一幅〈站在浴缸邊的裸女〉的速寫，邊上寫著「陰雨」，便是特定日子的氣候如何成為作品一部分的最佳例子，輕刷的色彩，小動物的腳印痕，都蒸發而沈浸入畫布中繼而在畫面邊緣擴散而模糊不清，就像墨水在吸水紙上暈開一般。〈浴缸裡的裸女和小狗〉中右上角有二塊瓷磚正「滴」著油彩，而浴缸下面的左邊則是一團溜滑的綠色。如同他所說：圖見 223 頁

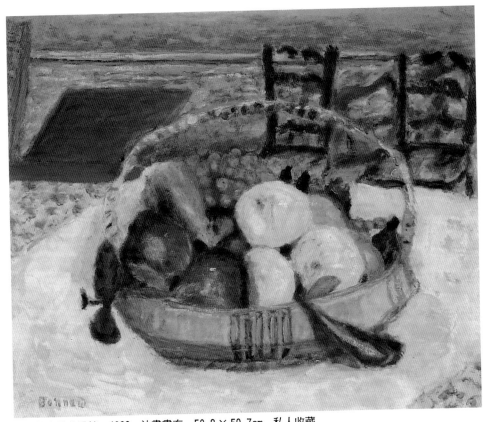

坎內餐廳的水果籃　1928　油畫畫布　50.8 × 59.7cm　私人收藏

圖見 203 頁

「作品的氛圍凌駕一切」，拿〈大浴缸，裸女〉來說，畫面的很多地方就像未上釉的瓷瓶表面一般，尤其是右上角厚厚的粉筆區域，其他的地方則有像粗石膏的斑點、拖磨的白色和突然出現的乾凝區域，就像浴缸下緣的地方，便是在模仿石膏牆面的凹凸不平。〈穿綠拖鞋的裸女〉也有相同的情形，裸女在矮凳上的小腿外脛十分厚重，看起來就像石膏一樣堅硬，而露出的上膠畫布區域又中斷了柔和的畫面，但是如果從遠距離來看，卻會覺得房裡的每一件事物都沐浴在光的氛圍中。油彩堆積的方式和其造成的效果之間的矛盾實在讓人驚訝。

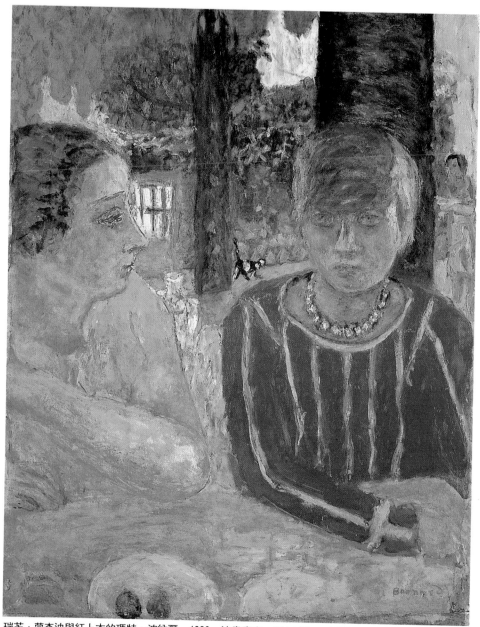

瑞芮・蒙查迪與紅上衣的瑪特・波納爾　1928　油畫畫布　73×57cm　巴黎國立現代美術館藏

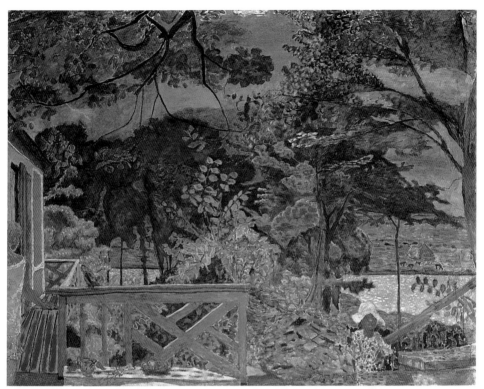

維儂內的庭院　1928　油畫畫布　242.5×309cm　杜塞道夫威士華特連美術館藏

　　一九三○到四○年代其作品中最爲常見的層疊和複雜畫面,是經過多月甚至經年的建構,這就是爲什麼有很多作品很難判定創作日期。〈大浴缸,裸女〉在一九三七年時還在創作階段,但在一九三九年時波納爾要求借回已於一九三六年出售給巴黎鄉間現代美術館的此件作品,因爲他想在繼續創作第二版本時,把它拿回來放在身邊。據傳波納爾常常爲了能再接觸作品而不惜使用任何手段,讓朋友在美術館裡引開警衛,或是在拜訪收藏家時口袋裡攜帶著小罐的油彩盒。一九四二年創作並公開展出的〈海邊遠足〉,波納爾顯然又拿回來大加修改,再後來他又以鉛筆在這幅作品的照片上做修

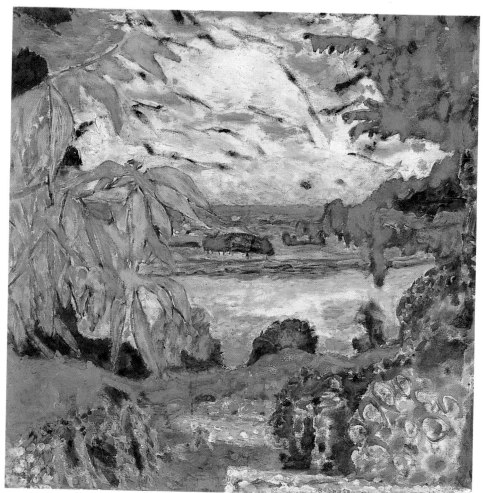

維儂內附近風景　1929　油畫畫布　63.4×62.4cm　日本石橋美術館藏

改。最近的研究顯示，這幅作品並不是唯一的特例，一九三二年的
〈浴室〉拍有一張細部的照片，其上小狗的周圍便有重上的白膠彩
和黑墨，據他的孫外甥安東尼・特拉塞說某些作品都曾以這樣的方
法「修改」過。

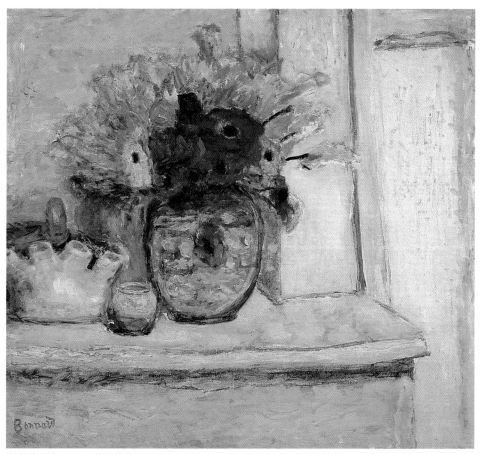

瓶中花　約 1930　油畫畫布　64 × 69.5cm　私人收藏

失樂園

　　一九二三年和二四年間有三個人與波納爾極爲親近的人相繼過世：妹妹安德瑞、妹婿特拉塞，和於一九二四年尾過逝的情人瑞芮・蒙查迪（Renee Monchaty），同時，他的生活伴侶瑪特的健康多年來也一直讓人困擾。瑪特有幾張攝於一九二〇年代早期的照片，獨照的瑪特陷入沈思，就像〈守夜〉一般，這些照片尤其使人動容

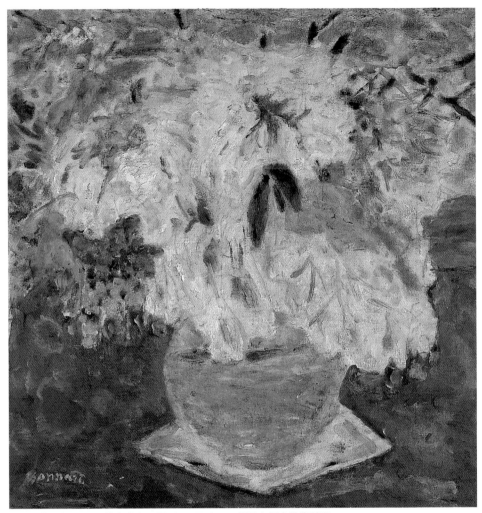

粉紅花束　約1930　油畫畫布　50.8×48.9cm　美國大都會美術館藏

，因為它們暗示了一個孤寂的女人退縮到自己的世界中。波納爾與蒙查迪新的親密關係——從〈慵懶〉到〈席艾斯塔〉之後最親密的第一人稱敘述作品——在〈花園中的年輕女人〉達到極至，這幅作品是他們關係的公開表白，卻以蒙查迪的自殺畫上句點。波納爾與蒙查迪相識於一九一八年，當時她正與美國畫家哈利‧雷其曼（Harry Lachman）同居，雷其曼後來成爲英國和好萊塢的導演，又於

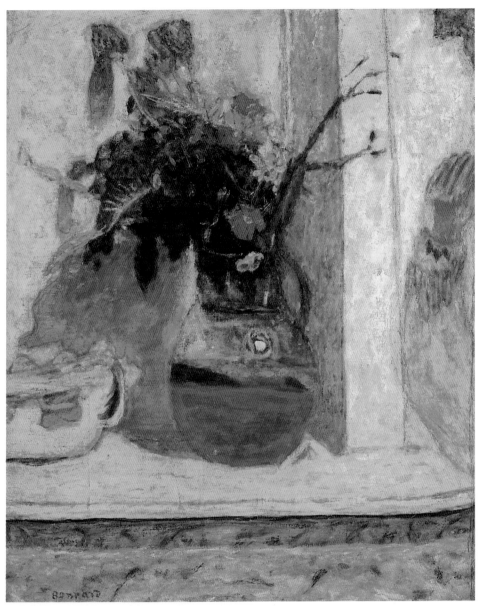

普羅旺斯濃汁色的陶瓶　1930　油畫畫布　75.5×62cm　私人收藏

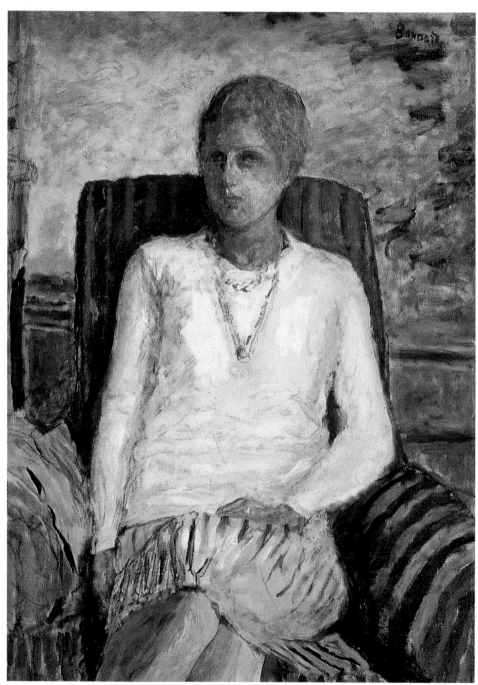

穿白上衣的少女　1930　油畫畫布　91.7 × 65cm　日本廣島美術館藏

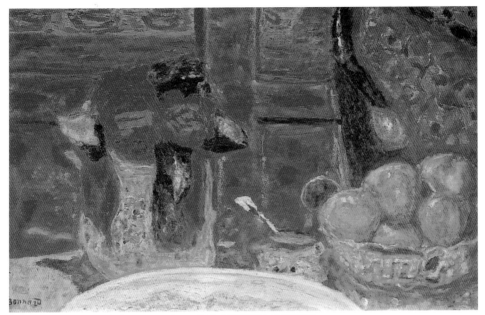

靜物　約 1930　油畫畫布　44 × 60cm　貝奧克拉德國立美術館藏

一九四〇年代回歸畫家生涯。根據安東尼‧特拉塞的說法，蒙查迪先是擔任波納爾的模特兒，然後又同時成為波納爾和瑪特的朋友（她曾分別寄明信片給他們二人），一九二〇年時，或許更早，他們變成情人，兩人並於一九二一年在羅馬共度了好幾個星期。她的形像在好幾幅畫還有一九二〇年代早期的幾張素描中出現過。特拉塞指出，波納爾有幾本書插畫的靈感皆來自於她。

　　一九二四年她旅遊西班牙，並寫明信片告訴波納爾和瑪特她會在十月返回巴黎，同年稍晚，她在巴黎一家旅館中自殺身亡。波納爾對她的死極為哀痛，不但珍藏由她啟發靈感的作品，且堅持將它們列入展覽目錄和有關他繪畫的所有撰述中。我們無法知道〈花園中的年輕女人〉中如此明白的場景是在她有生之年即開始，或僅是紀念她在波納爾生命中短暫扮演的角色（波納爾於一九四〇年代中

圖見 133 頁

秋色 約1932 油畫厚紙板 43×66cm 波迪克茲·畢埃希藏

期又重新修改此畫），不管實際的情形究竟如何，這都是一幅極為
辛辣的作品，圖中被溫暖的金色光環圍繞的波納爾情婦，微笑地反
坐在花園的椅子上注視著畫家，一手托腮，她金黃色的頭髮背對著
平板的桌布，其上放著一盤熟透的水果，而在她的椅背（看來就像
是一個大輪子）邊緣，幾乎就要被擠出畫面之外的，便是瑪特陰暗
的側影。

　　波納爾許多認識瑪特多年的朋友對於她的外表、走路的樣子、她
愛洗澡的習慣和她沙啞的聲音，都有著相同的形容：她就像是一隻
鳥，終其一生都沒有改變，受驚嚇的表情、喜歡水和洗澡、似乎有

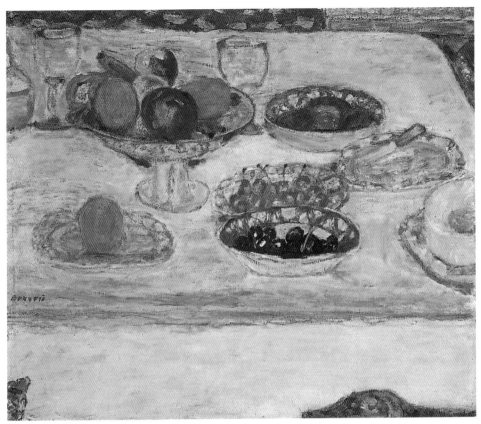

高腳果盤和水果盤　約 1930～32　油畫畫布　60 × 70cm　私人收藏

翅膀的輕盈步伐、好似鳥腳的細長腳跟，甚至有著某種像鳥的俗麗衣物。但是她的聲音嘎瘄而非輕脆，經常沙啞且喘氣不已，體質纖細而敏感，她的健康一直讓她自己和旁人無法放心，可是她還有五十年好活，讓很早就說她會早逝的醫生預言都落空。

　　所有這些形容她的特徵在她年紀越來越大後，更形顯著，她變得更爲膽怯而多疑，甚至對波納爾的朋友也是如此，安東尼・特拉塞說，當波納爾說服她陪伴他做例行的散步時，很明顯地，她帶的陽傘並非用來遮擋陽光，而是用來隔離自己和別人。有時候，尤其在早期的日子，瑪特如果穿上鮮艷的衣服，她會抱怨有人瞪著她看，

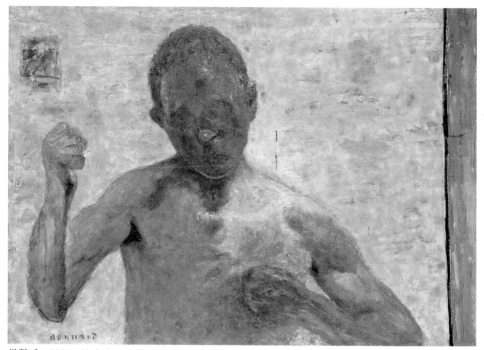

拳擊手　1931　油畫畫布　53.5×74cm　巴黎私人收藏

有時甚至是令人不太舒服的。瑪特很少有五官分明的照片也就毫不
令人感到意外，波納爾幫她拍的照片(除了早期爲床上裸女擺姿勢
的以外)大都是從遠距離拍的，一張納塔森在維儂市場拍得的照片
，可以看到她裹在皮大衣中神情專注地看著波納爾，而後者的注意
力卻在別處。她緩慢地退縮至完全孤立的狀況，令人同情，她的晚
年十分淒涼，有時她會好幾星期神經錯亂，使得她周圍的人日子十
分難過。有人說，晚年時瑪特也無法再忍受她自己。

　瑪特的病源從不曾被公開討論過，親近波納爾的人都接受他的判
斷而保留對瑪特相關事物的看法，雖然大家都知道醫生經常開給她
的處方，要她常去洗溫泉和呼吸新鮮空氣的背後，其實是多年來逐
漸退縮至狹窄自我的瑪特，納塔森說瑪特死於五十多年來的健康不

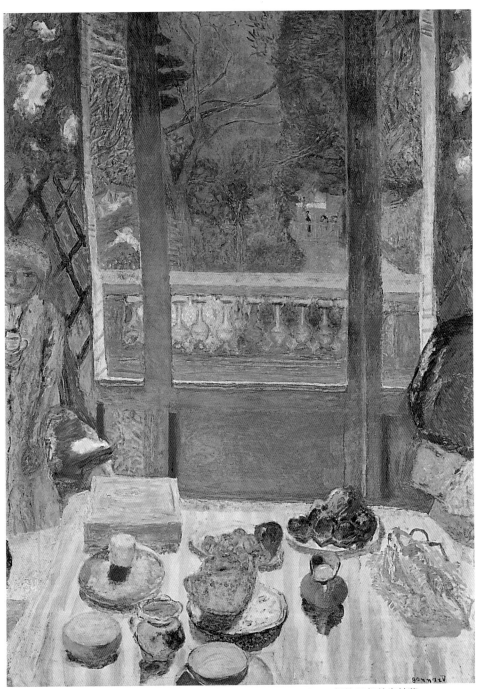

眺望花園的餐廳（早餐廳）　1930～31　油畫畫布　159.3 × 113.8cm　紐約現代美術館藏

良，讓她心神不寧，最後終至奪走她所僅有的一切，納塔森筆下的
瑪特有著「生病的肺部」。而另一位友人安內特‧維朗則記得瑪特
「總是在生這種或那種病，她的胸部十分脆弱，或是氣管喉頭炎，
還有粗啞嘶竭的聲音，她粗暴地向我母親抱怨遭人破壞時，談話內
容出奇地無禮和刺耳」。但一九○九年結識並成為波納爾好友的喬
治‧貝森（George Besson）則堅信瑪特的疾病，他在一九四八年寫
道，瑪特三十年來一直受苦於肺結核病，還有另一半時間則嘗盡精
神錯亂之苦。

　　不管瑪特得的是纏人的肺結核，或者是氣喘還是其他支氣管的
疾病，到了第一次世界大戰末期時，她的健康已經無法掉以輕心，

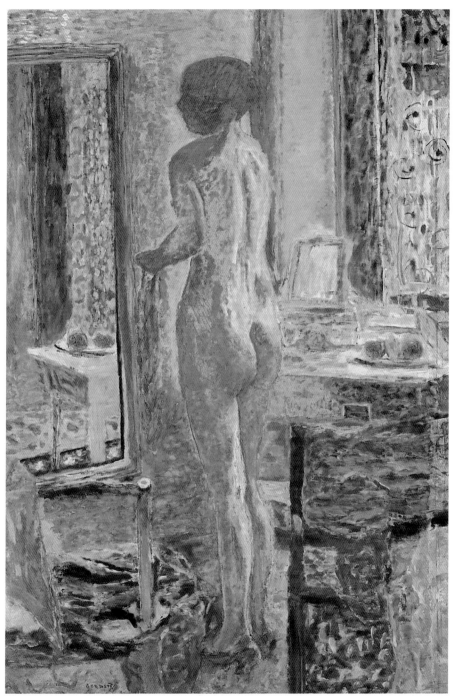

鏡前裸女　1931　油畫畫布　154 × 104.5cm　威尼斯現代美術館藏

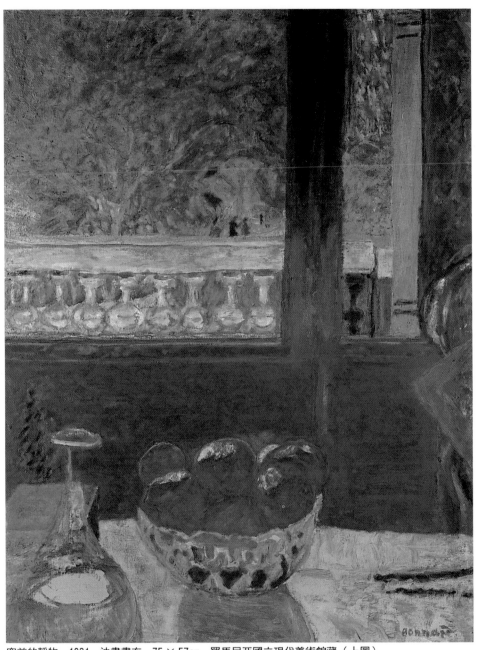

窗前的靜物　1931　油畫畫布　75×57cm　羅馬尼亞國立現代美術館藏（上圖）
大黃色裸女　1931　油畫畫布　170×107.3cm　私人收藏（右頁圖）

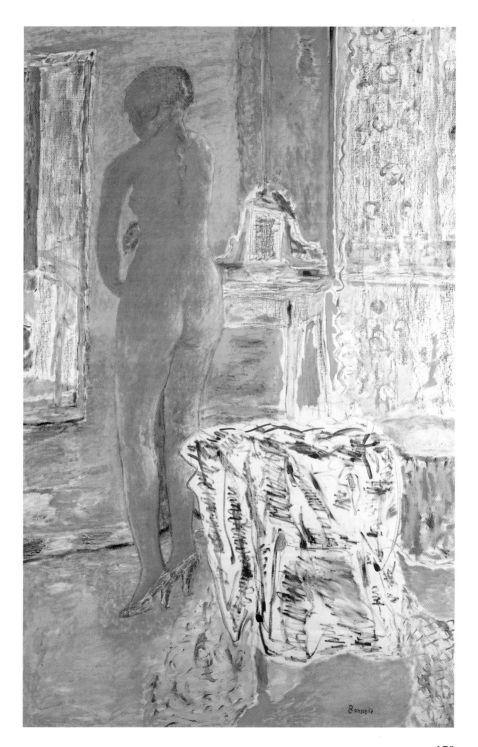

Bonnard

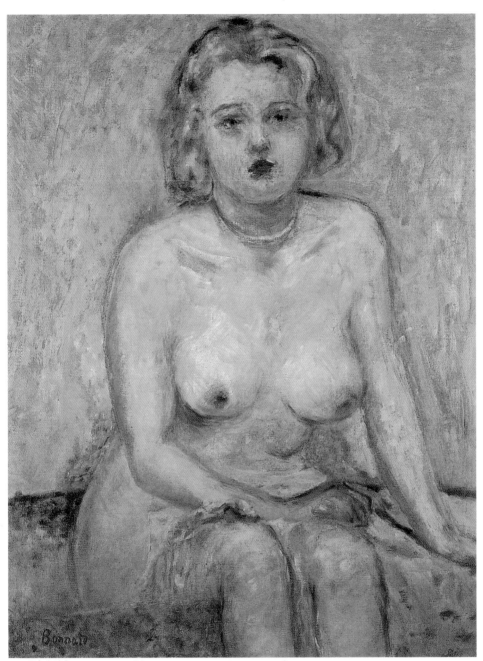

坐著的金髮裸女　1931　油畫畫布　83.2×62.7cm　私人收藏

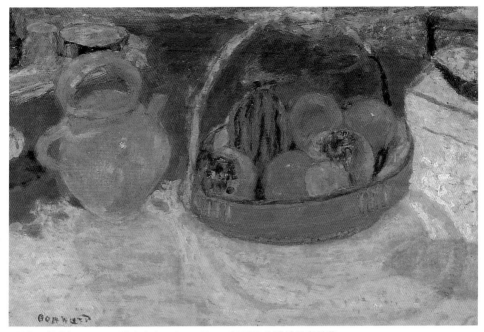

靜物，黃與紅　1931　油畫畫布　47×68cm　法國格倫諾柏美術館藏

波納爾則依據她的需要來調整他的生活步調。他和瑪特的生活方式與他的畫家生涯並不衝突，可是多少也有些許限制，在一封寫給貝森的信中，波納爾明白地描述了瑪特的情況：「到現在爲止，我已經過了一陣離群索居的日子，因爲瑪特日益不喜與人交往，而我也被迫斷絕與所有人的來往，我對事情的好轉抱有希望，只是感覺頗爲痛苦。」眾所周知一九二〇和三〇年代時，爲了瑪特的健康，波納爾和瑪特經常造訪法國的溫泉渡假區，但寫給貝森的灰暗言辭顯示，波納爾停留在與世隔離的鄉間租賃別墅的習慣，只是爲了保護瑪特讓她免於她日益無法忍受的社交來往。

　　他們居住在卡斯德拉梅赫別莊的阿卡遜，位於海胡村中，是於一八六〇年代創立的著名療養區。作於一九三〇年代早期的〈眺望花園的餐廳〉，畫的便是卡斯德拉梅赫別莊的內部和可眺望大公園的屋前花園。根據波納爾給貝森的信件和他自我設定的遁世來看，

圖見 175 頁

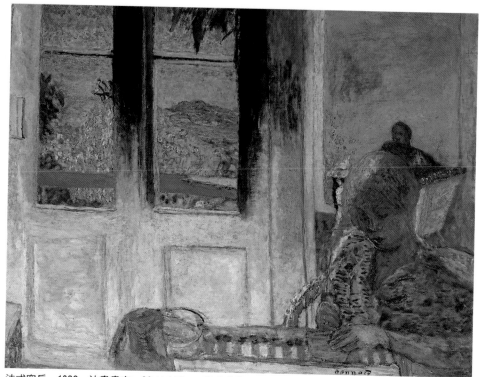

法式窗戶　1932　油畫畫布　86 × 112cm　私人收藏

也許值得我們好好來觀察這件作品的主要主題——窗戶，畫的視點
是站在桌前的某人，向外凝視花園，而一旦明瞭採取這個姿勢的人
便是畫家本人，正透過窗戶望過青綠的草樹，更加顯得窗戶是隔絕
外界的玻璃藩障，讓室內的一切安然無恙。在此，棒狀厚重的木板
和堵住窗戶另一邊的石欄杆，更加強了窗戶好像無法穿越的開口的
概念，可望而不可及的花園似乎就如往常一般無法企及，而閃電般
的光亮則帶有極強的暗示，就好像作品似乎貼近波納爾所想畫出的
「非僅事物本身」，如馬拉梅說的「而是事物所製造出來的效果」。
我們並不需要太多的想像力便可看出，這幅畫是波納爾新近孤立的
淬練，如同三十年前的〈男人與女人〉一樣，是緊密貼近畫家私人
生活的產物。

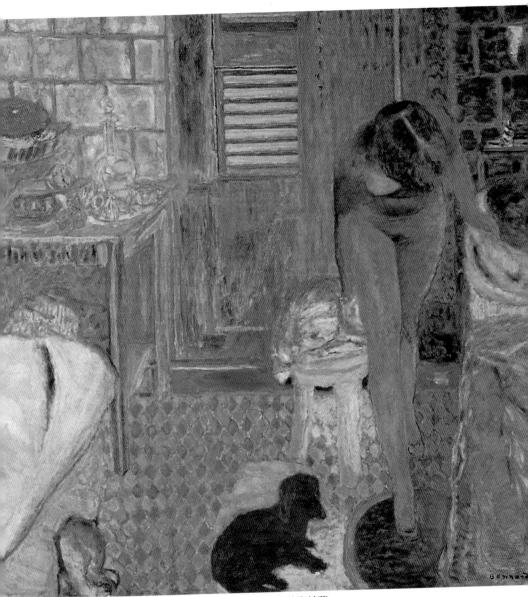

浴室　1932　油畫畫布　121×118.1cm　紐約現代美術館藏

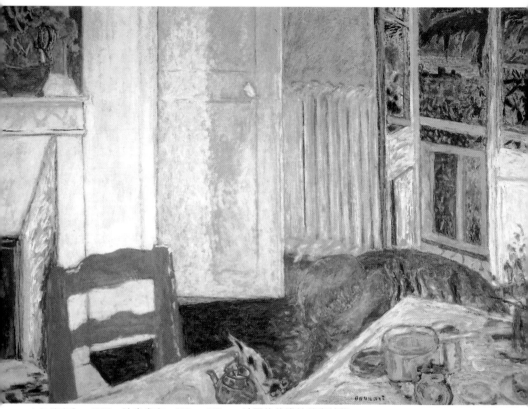

白色的室內　1932　油畫畫布　109 × 162cm　法國格倫諾柏美術館藏

　　給貝森的信也讓我們了解，瑪特當時不僅受苦於生理的疾病，
而且更養成了神經質的洗浴習慣。但是我們要了解在當時水療法是
針對所有疾病的普遍治療方式，而溫泉浴和沖澡更是被視爲標準的
醫療法，瑪特小心翼翼地注意維生的方法，剛好符合了當時細心遵
循一般醫療指示的習慣。例如在一九〇一年一本有關肺結核其及治
療的醫學書籍中，便提及：「完全的潔淨是絕對必要的，每天全身
都必須用肥皂洗淨，然後再用力地按摩，這樣的療法從未造成傷害
，就算是癱瘓在床的病人也一樣。」不管瑪特洗浴的背後是什麼樣
的理由，現代浴室的瓷磚、帶花紋的油布和素色的搪瓷浴缸，爲波
納爾提供了如此平凡的廿世紀裸女場景，卻少有人敢再竊爲己用。

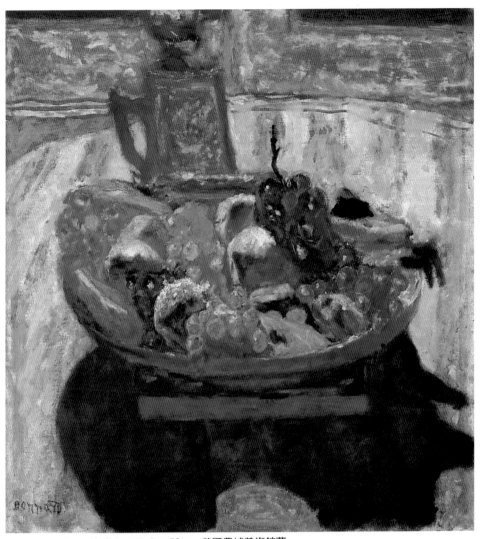

水果盤　1933　油畫畫布　57.9×53cm　美國費城美術館藏

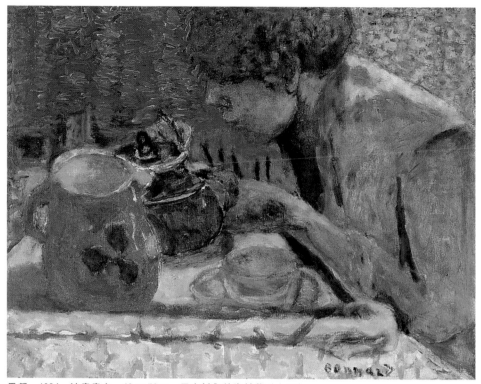

早餐　1934　油畫畫布　42×53cm　日本村內美術館藏（上圖）
特羅維爾的靜物與打開的窗戶　約1934　油畫畫布　98×60cm　私人收藏（右頁圖）

浴缸中的裸女

　　波納爾很早就開始繪作瑪特洗浴的作品，在一九一四和一九年間波納爾處理在浴盆中洗浴裸女的主題不下十幾次，如〈浴盆中的裸女〉和〈蹲在浴盆裡的裸女〉尤其注意到構圖，結合了波納爾最喜愛的手法，以圍繞空間的方式創作繪畫，通常是環繞著一個圓形的空白（浴盆剛好做為最好的踏板），再加上對古典雕塑的熱愛（蹲在浴盆裡的裸女當然就是羅浮宮內〈蹲著的愛神〉主題系列的變形作品）。

　　從一九二五年開始，出現了躺在浴缸中的全身裸女，如〈浴缸

圖見89、100頁

圖見108頁

圖見144頁

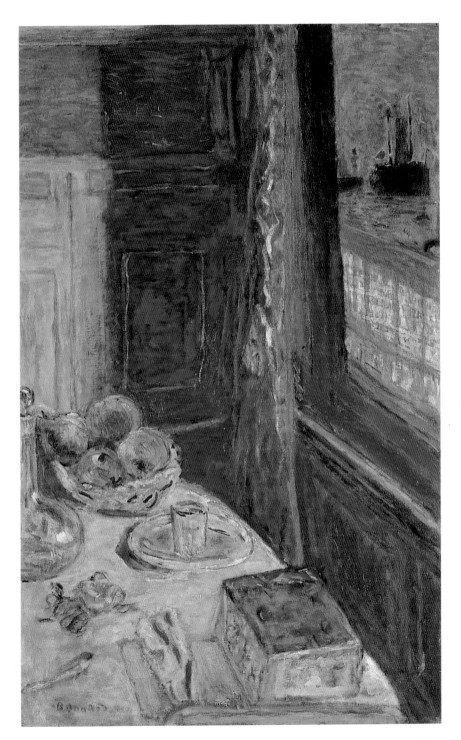

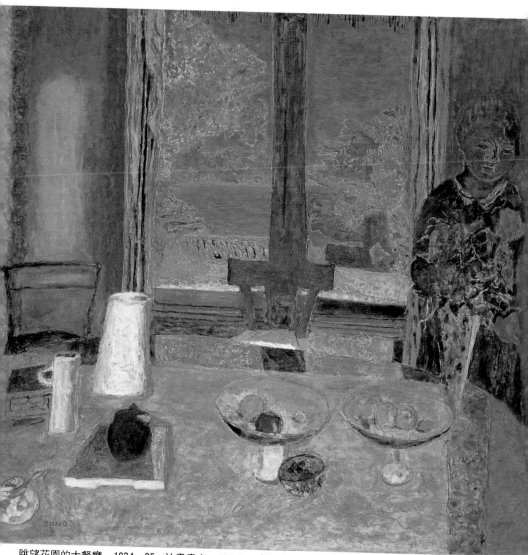

眺望花園的大餐廳　　1934～35　油畫畫布　126.8 × 135.3cm　紐約古根漢美術館藏

中的裸女〉和〈洗浴〉，當時瑪特已經五十多歲，但很多人注意到
，這些作品中出現的卻是一個廿多歲的女人，也就是她初遇波納爾
的年紀。〈洗浴〉中只有腿部清晰可見，但在〈穿衣的裸女〉中，　　　圖見 146、147 頁
頭部與身體都是瑪特的，而二者或是看得到的其他部位，卻極爲鬆

坎內的江口　1935　油畫畫布　67×53cm　私人收藏

桌的一角　約1935　油畫畫布　67×63.5cm　巴黎國立現代美術館藏

弛以至於顯得毫無生氣，〈洗浴〉中將身體裝箱的牆壁和白瓷浴缸
邊緣，似乎有計畫地扮演著石棺和浴缸間類似的角色，因此加強了
作品像死亡般的靜止和其存在－不存在感，稍微朝向我們這個方向
彎曲的身體，在青綠的水色中顯得輕飄而透明，引發我們陷入沈思
又獲致一種終結感。作品水平的規格和呼應構圖的對稱方式，便是
這個誘使我們將畫中人看成棺材中平躺人物的主要部分，冷靜的意
象和透明的色彩在在鼓勵我們陷入畫中，就像陷入羅斯科寧靜的空
無中一般。

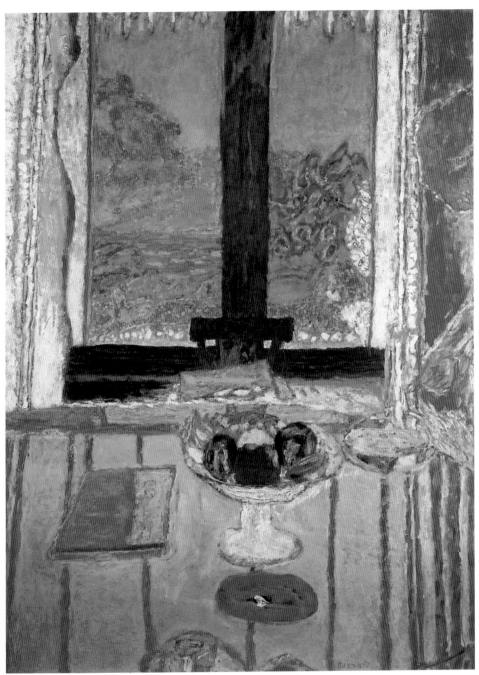

窗前的桌子　1934～5　油畫畫布　101.5×72.5cm　私人收藏

春景　約1935　油畫畫布　67×103cm　華盛頓菲力浦收藏

　　這幅沈默的畫作似乎就在表達對瑪特苦狀的無言同情，同時波
納爾也在其後所有的作品中否定了他生活伴侶的老化過程，更以爆
發的豐富和流洩的歡愉對抗晚期作品中悲傷的氣氛，〈守夜〉便是 圖見 125 頁
一個適當的例子，周圍重覆的空白、桌面、地板和她坐著的椅背，
都加強了瑪特的孤立感，她似乎被捲入了空無之中。畫的氛圍是一
個深沈的幻想，但卻與紅、金色壯麗的琅琅聲調強烈衝突，整個房
間看來似乎完全陷入煽動的落日餘燼之中。十四年後波納爾在日記
中寫道：「自然的美不一定就是繪畫的美。」以及「自然以其主題
爲我們設下陷阱。」波納爾將落日帶離它的本尊再將其放置於室內
，不僅引起注意並且避免了這個明顯的陷阱，將疲乏的老調轉化成
強力而驚人的暗喻。

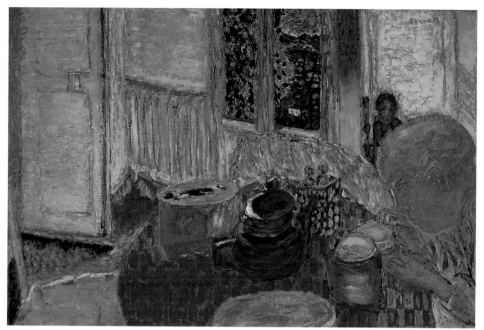

早餐桌　1936　油畫畫布　63.8×95.3cm　私人收藏

風景畫和靜物畫
讚頌自然源源不息的生命力

　　他以風景畫和靜物畫讚頌自然源源不息的生命力，這是他另一個對抗哀傷的方法，花園———一個有著無盡夏日、永恆且最重要的，不受威脅的地方，其召喚便一再出現在波納爾的作品中，例如充滿在〈人間樂園〉中的渴望感，其中鑲嵌進風景中的亞當就像是隱藏的自畫像——這是畫家孤立的暗喻，為了他內心深處對自然的依附，還有他對真正樂園的思考——便伴隨著地球上萬物生長的歡愉描

圖見 196 頁

述。〈花園〉中，交錯的枝幹、濃密的莖葉則是自然最狂野和最具

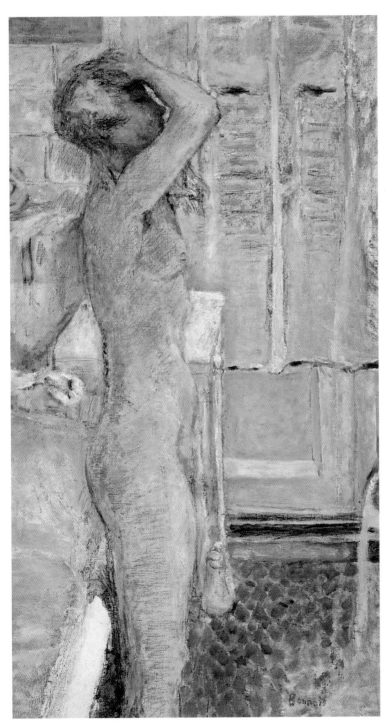

側身的灰色裸女
1936　油畫畫布
114 × 61cm
私人收藏

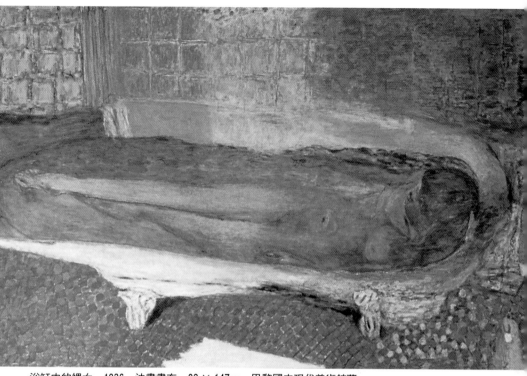

浴缸中的裸女　1936　油畫畫布　93×147cm　巴黎國立現代美術館藏

爆發力的表現，閃亮的翠綠、檸檬黃、碧綠和銳利的粉紅，都是他
自學生時代便開始收藏且極為欣賞的日本浮世繪版畫上的顏色，和
他與馬諦斯都崇仰的波斯纖細畫的色彩，這二種藝術型態都專注於
表達肉體和精神的歡愉。莫內稍晚的花園繪畫（波納爾在拜訪莫內
吉維尼畫室時一定有看過）則提供了另一種重生和成熟的範例。

　　波納爾於一九四七年過世後，一位傳記作家索比（James Thrall
Soby）拜訪他坎內的畫室，管家告訴索比，波納爾從不馬上以她摘
自花園的花朵來作畫，「他會先讓花朵枯萎再開始作畫，他說這樣
它們會有更多的存在。」成熟與衰頹之間的過程，就如波納爾所說
，「快速、驚異的時間動作」，便是他晚年的重要主題之一（然而

花園　1936　油畫畫布　127 × 100cm　巴黎市立現代美術館藏

有含羞草的畫室　1939～46　油畫　127×127cm　巴黎國立現代美術館藏

圖見 169 頁

瑪特的例子卻否定了時間的過程）。如〈普羅旺斯濃汁色的陶瓶〉的靜物畫則是最佳的見證，其中便捕捉了鳶尾花和金盞菊的盛開與凋零，就如同讓他聯想起落日的櫻桃一般。

圖見 185 頁

　　波納爾的水果介於過熟的邊緣，〈水果盤〉中深沈的陰影來自於桌上方電燈泡對盤子的照射，而部分在燈光照射下反黑而顯得熟透多汁的水果表面，則呼應了這份黑暗。水果在腐敗時，會先軟化、表皮起皺、滲出汁液，最後變成像油彩一樣的液體色。觀察櫻桃

杜維港　1936～46　油畫畫布　77×103cm　巴黎龐畢度國立現代美術館藏

、無花果或葡萄的緩慢分解，再擷取衰頹逐漸加深的色調和濕潤的
質理，應該就是像波納爾這樣持恆具觀察力的人的第二天性，因此
如果說在畫緣的圓點和污點標記是有機的柔軟果肉，或是過熟水果
遺留在表面的髒點，是一點也不讓人驚訝的。一九八四年在巴黎舉
行波納爾晚年作品展時，畫家巴塞羅（Miquel Barcelo）說：「波納
爾作品中最乖張的部分便是與幸福混合的某種腐敗，某種過重的藥
量。」這是十分強烈的字眼，但某些作品確實有著十分「成熟」而
擺盪在分解邊緣的有機結構，例如〈桌的一角〉中蒼白的琥珀色葡　圖見 190 頁
萄，就已經達到成熟的頂峰，而這種成熟度，這種自然超量的歡悅
，即巴塞羅所謂「過重的藥量」，更由構圖暈眩的不穩定感進一步
被加強了。在其他描繪桌子的作品中，波納爾常會放上一個斑點或

牧歌　1937　油畫裱貼布　335 × 350cm　巴黎夏約宮藏

圖見94頁

是在接近桌布中央的黑洞，這是安頓構圖的空穴，使得目光集中在一點上：例如〈咖啡〉前景中的菱形盒子和〈有紅酒瓶的靜物畫〉中的紅酒瓶，但是後者卻沒有任何東西來安頓白色空白桌布上的物品。相反地，我們的目光卻被迫以不可置信的角度，射向塞在左上角的小椅背。這是波納爾最極端的畫作，但也僅是表達出他觀點的最極端，因為他認為每一幅畫都是持續的有機過程所產生的結果，「必須像蘋果一樣的熟透」。他也將相同的注意力放在自己身上，

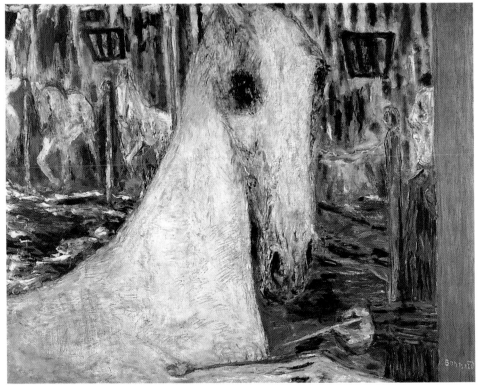

馬戲團的馬　1936～46　油畫畫布　94×118cm　私人收藏

嚴酷地觀察老化的毀滅性效果，在最後自畫像之一的〈浴室鏡中的 圖見 225 頁
自畫像〉中，畫家冰涼和衰弱前胸如紙般薄而透明的肌肉，暗示了
逼近的死亡，而另一幅〈自畫像〉中，深陷的雙眼已變成深色吸光 圖見 224 頁
的黑洞，再也無法反射出外界的光芒。

　　但是時間穩定進程的主題並不僅限於晚期的作品，一八九〇年
代的家族系列中，描繪老的（波納爾的祖母）和小的（他外甥和外
甥女）的作品，便是其家族團聚在 Le Grand-Lemps 的常見景象，但
他刻意選擇極年幼與年長的手法，則較一般所認為的更流露出他對
主題挑選的深思熟慮，我們可以另一種方式來看〈槌球遊戲〉中家
族凝凍的形象，其僵硬和固化的人物代表了拒絕承認兒時短暫的快

有小橋的花園　1937　油畫畫布　99.6 × 124.1cm　美國聖芭芭拉美術館藏

樂與平靜(也許波納爾習慣依附於相同的物品,依附於用餐儀式的相關東西,也是對時間稍縱即逝的防禦)。而最後廿年的浴室系列和瑪特永恆不變的身材,換另一個角度來看,便可看出他如何以強調畫作的有機天性來防腐保存記憶中的意象,以使其鮮活與歷歷如新。衝突並不存在,只有波納爾談及的「謊言與真實間微妙的平衡」。

圖見 195、203 頁

圖見 223 頁

　　在最後的三幅浴室畫中(〈浴缸中的裸女〉、〈大浴缸,裸女〉、〈浴缸裡的裸女和小狗〉),沈入白瓷墳墓中的軀體,被瓷磚表面和水面反射出來的金黃和紫羅蘭光照得熠熠發亮,而懸浮在存在與非存在之間。這些作品描述的非僅是時間的過程或記憶的安撫

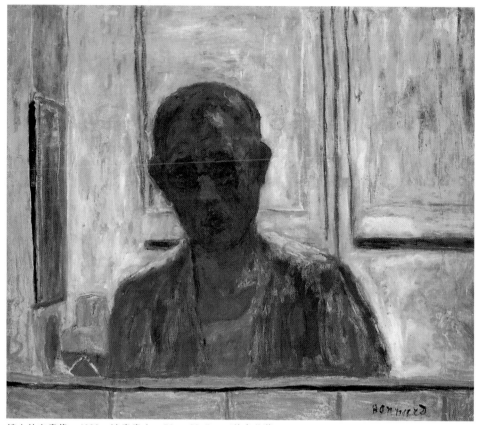

鏡中的自畫像　1938　油畫畫布　56 × 68.5cm　私人收藏

，而是像波納爾許多的意象一樣，是關於承認自然中的一切皆會屈
服於時間，〈浴室，一九二五〉冥想的寂靜預示了失落的沈思，在
上述三幅晚期傑作中更為絕對，其豐富和如珠寶般明亮的色澤堆積
，讓人聯想起古墓和早期基督教馬賽克的光華，在這裡渴望不再是
一個人的，也不是緩慢被疾病折磨的生命，更非早已逝去的時光，
而是如同解脫而來的死亡。這些作品讓波納爾一向慣有的如同輓歌
般的基本氛圍更為精緻，他經常被形容為描繪歡愉的畫家，但實際
上他並非如此，他是歡愉沸騰和失落歡愉的畫家，他對生命的讚頌
只是銅板的一面，而另一面則永遠存在——哀悼稍縱即逝的時光。

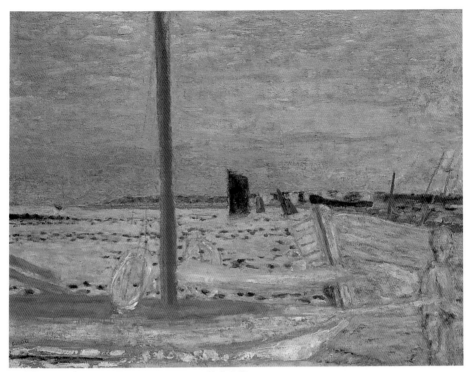

黃色的船　1938　油畫畫布　58×76cm　私人收藏

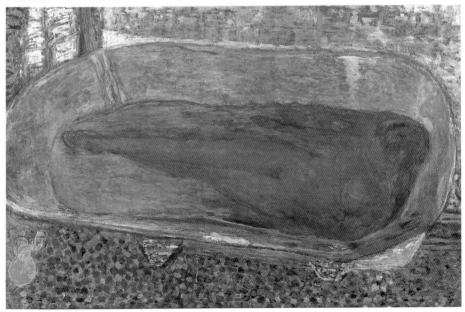

大浴缸，裸女　1937～39　油畫畫布　94×144cm　私人收藏

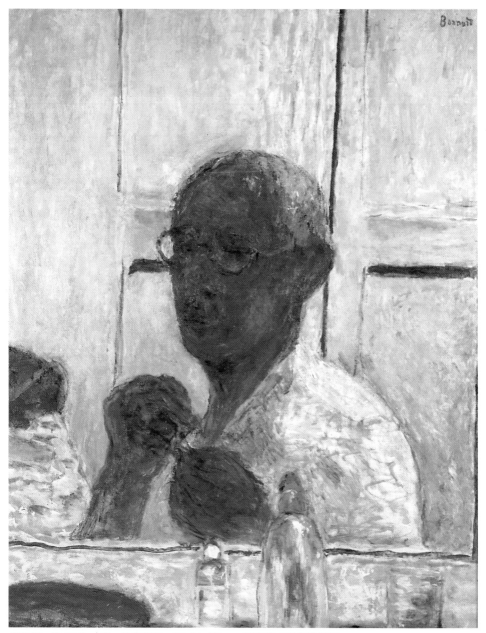

自畫像　約 1938～40　油畫畫布　76.2×61cm　新南威爾斯美術館藏

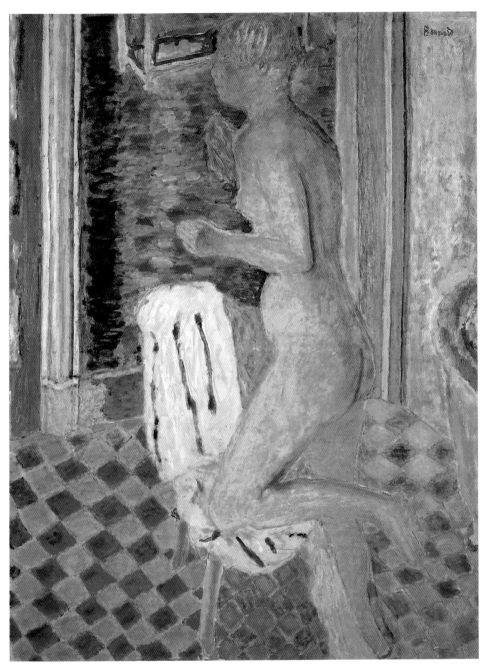

裸女與椅子　約 1935～38　油畫畫布　127 × 98cm　私人收藏

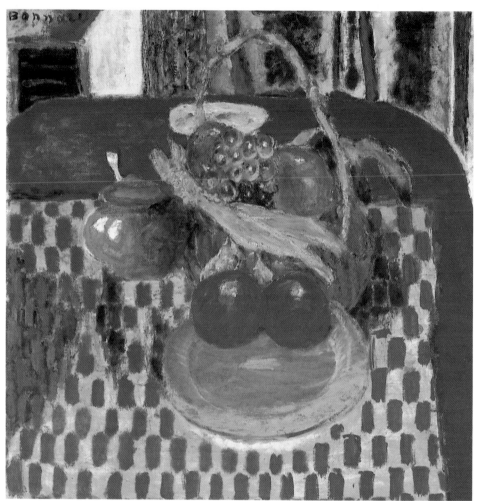

紅色桌布上的籃子和水果盤　約 1939　油畫　58.4×58.4cm　芝加哥美術協會美術館藏

有含羞草的花園台階　約 1940　油畫畫布　80.7 × 68.8cm　私人收藏

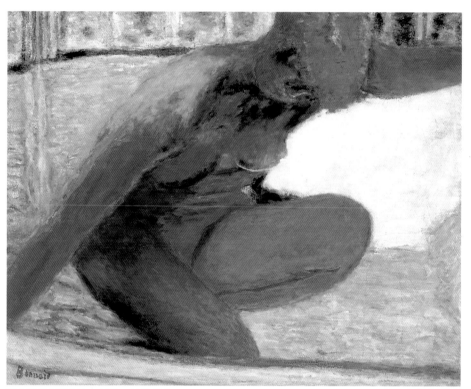

蹲在浴盆裡的裸女　1940　油畫畫布　67 × 85cm　私人收藏

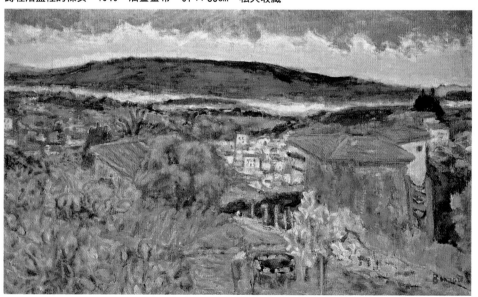

坎內的紅色屋頂　1941　油畫畫布　57×93.5cm　私人收藏

坎內的大景觀　1941　油畫畫布　80 × 104cm　私人收藏

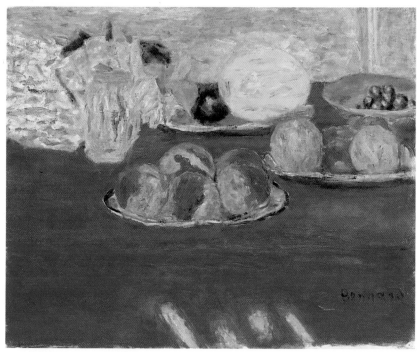

有瓜的靜物　1941　油畫畫布　51 × 62cm　私人收藏

米迪風景　約1941　油畫畫布
50 × 44cm　私人收藏

河邊人家　約1942　油畫畫布
44 × 51cm　私人收藏（下圖）

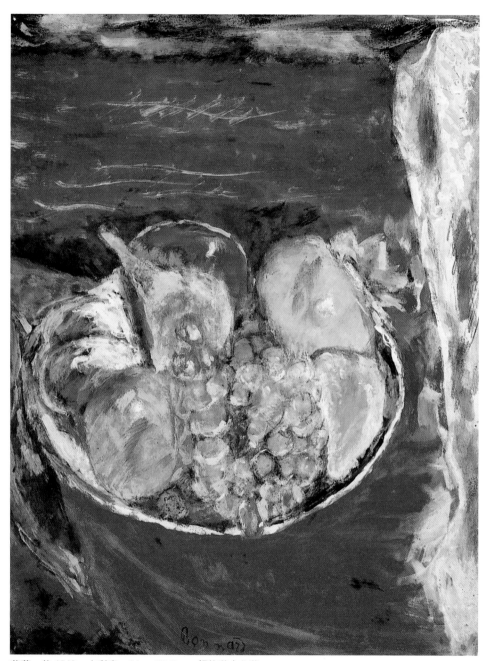

葡萄　約 1942　水彩畫　34 × 25.5cm　紐約私人收藏

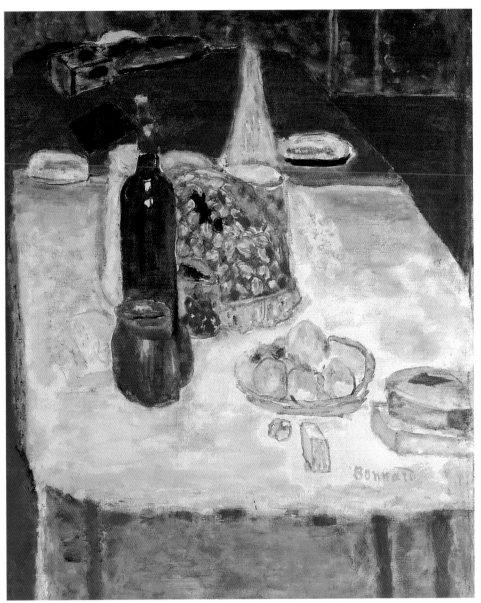

有紅酒瓶的靜物畫　1942　油畫畫布　65×54cm　私人收藏

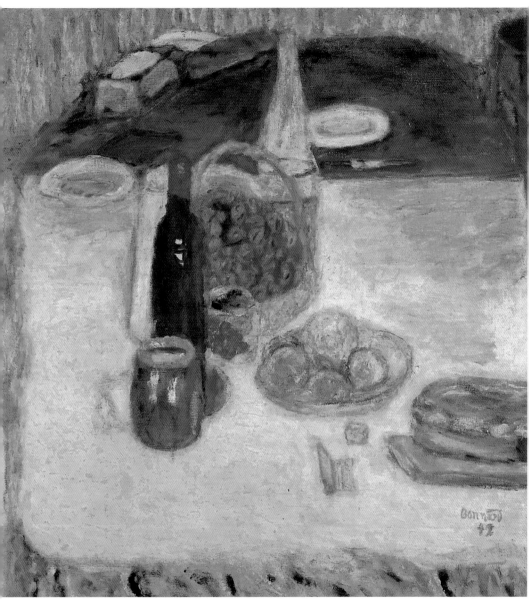

有紅酒瓶的靜物畫　1942　油畫畫布　66×61cm　私人收藏

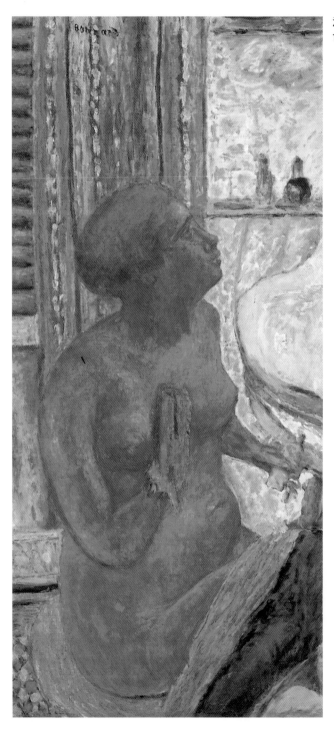

沐浴手套　1942　油畫畫布
130 × 59cm　私人收藏

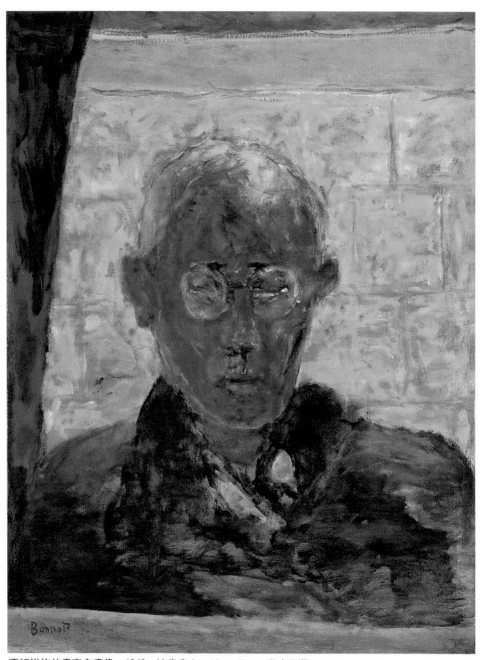

穿紅浴袍的畫家自畫像　1943　油畫畫布　65×47cm　私人收藏

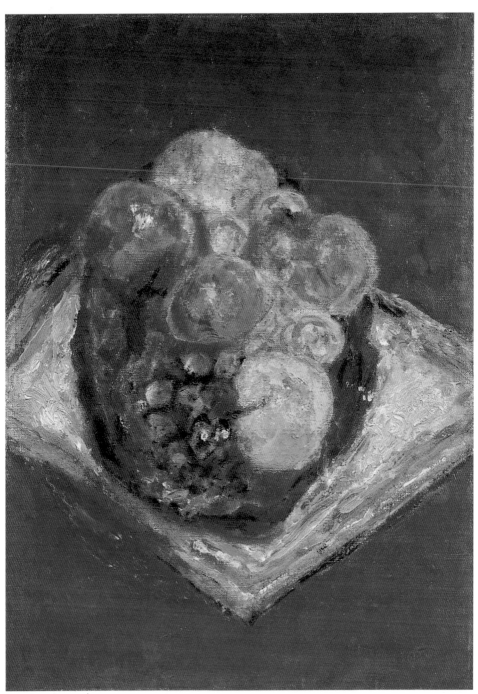

紅桌布上的桃子和葡萄　1943　油畫畫布　65×47cm　私人收藏

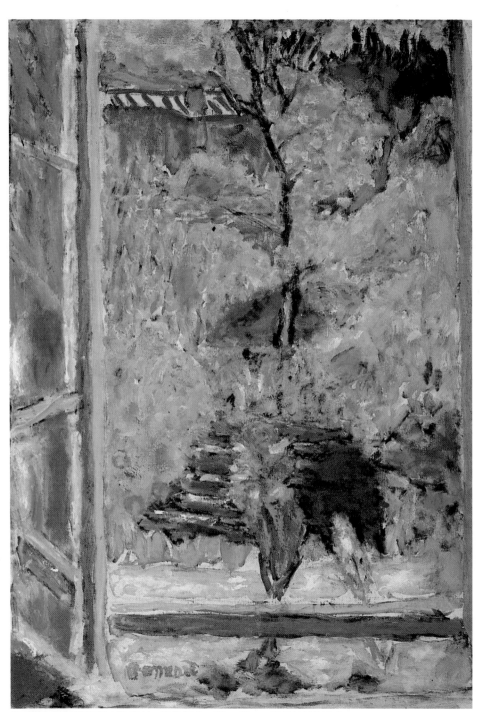

坎內開向花園的窗子　約 1944　油畫畫布　57 × 39cm　法里杜拉斯收藏

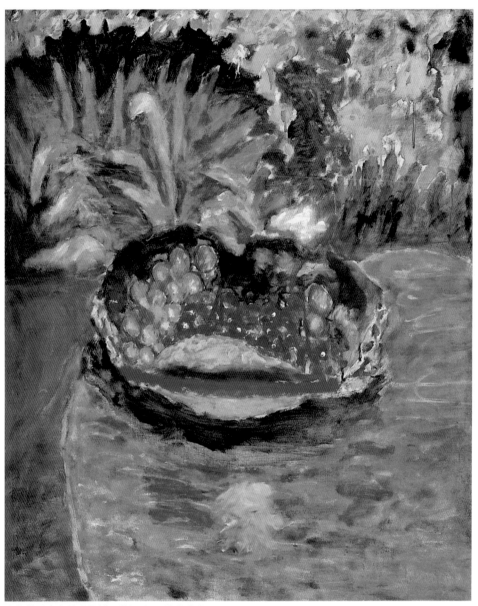

坎內花園桌上的水果籃　約1944　油畫畫布　67.5×54.5cm　私人收藏

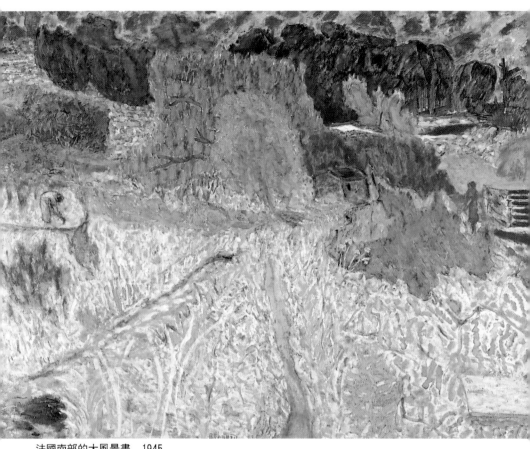

法國南部的大風景畫　1945
油畫畫布　95.3 × 125.7cm
米爾華克美術館藏

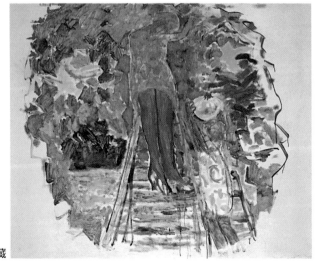

（右圖）
水果收成　1946　油畫畫布
128 × 156cm　安德魯・馬格夫婦藏

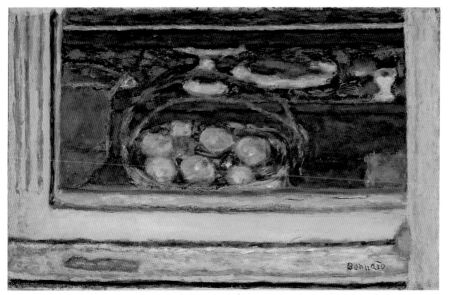

鏡中映照出的水果籃　1944～46　油畫畫布　47.3×71.4cm　紐約現代美術館藏

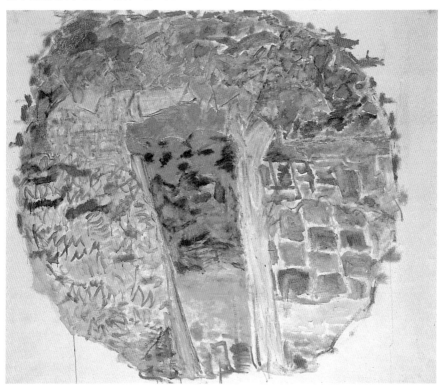

水果收成　1946　油畫畫布　128×156cm　安德魯・馬格夫婦藏

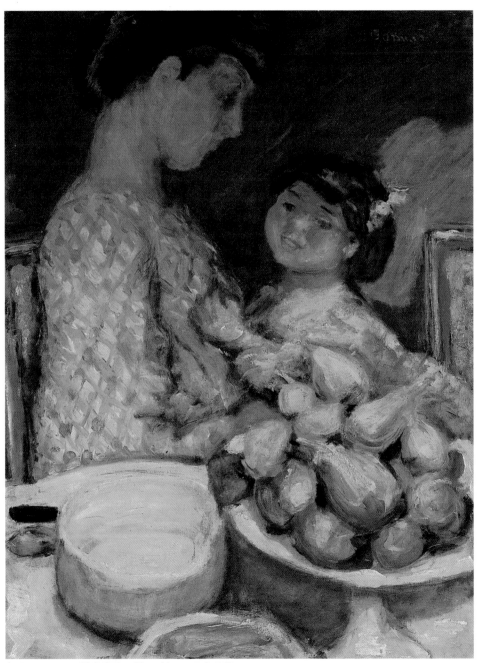

母與子　1946　油畫畫布　58×44cm　私人收藏

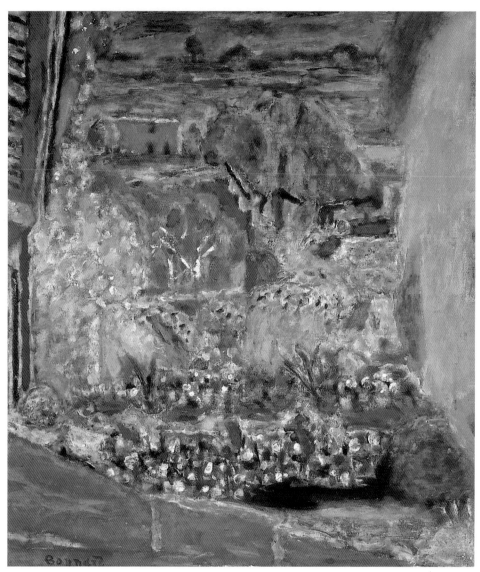

有紅屋頂的風景　1945～46　油畫畫布　64 × 57cm　私人收藏

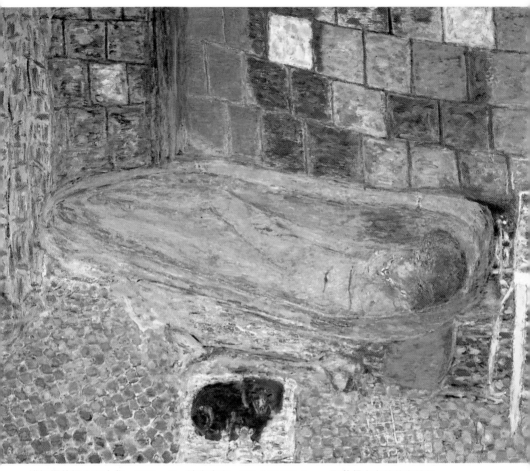

浴缸裡的裸女和小狗　1941～46　油畫畫布　121.9×151.1cm　匹茲堡卡奈基美術館藏

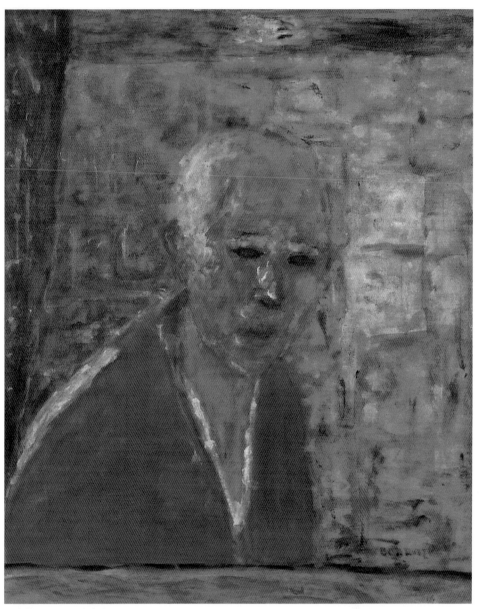

自畫像　1945　油畫畫布　54×44cm　貝堡基金會藏

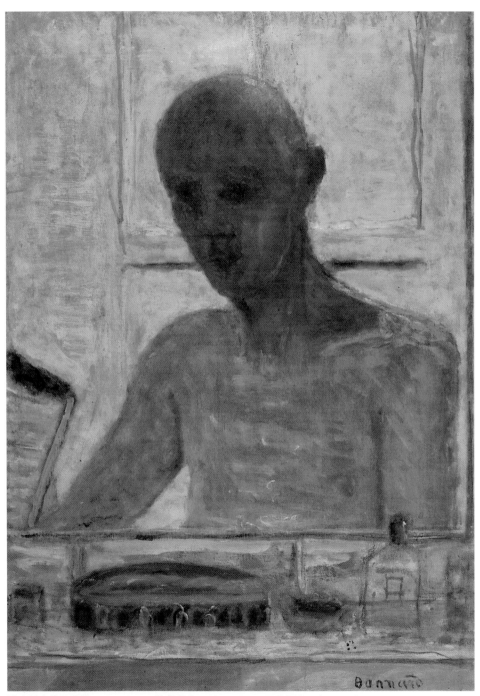

浴室鏡中的自畫像　1943～46　油畫畫布　73×51cm　巴黎國立現代美術館藏

充滿陽光的陽台　1939～46　油畫畫布　71×236cm　私人收藏

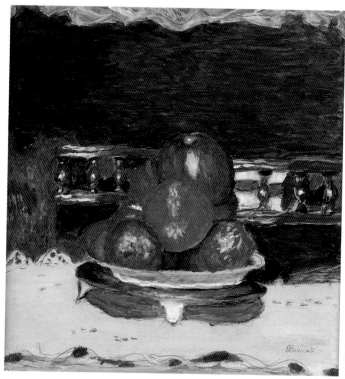

水果，陰影下的和諧
約 1930　紙上水彩和水粉
35×32cm

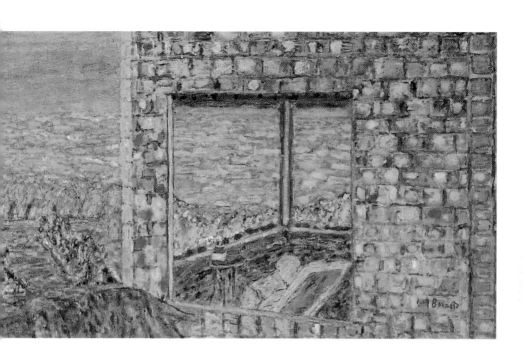

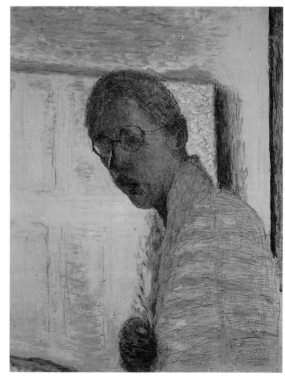

自畫像　1930　紙上水彩、水粉和鉛筆
65 × 50cm　私人收藏

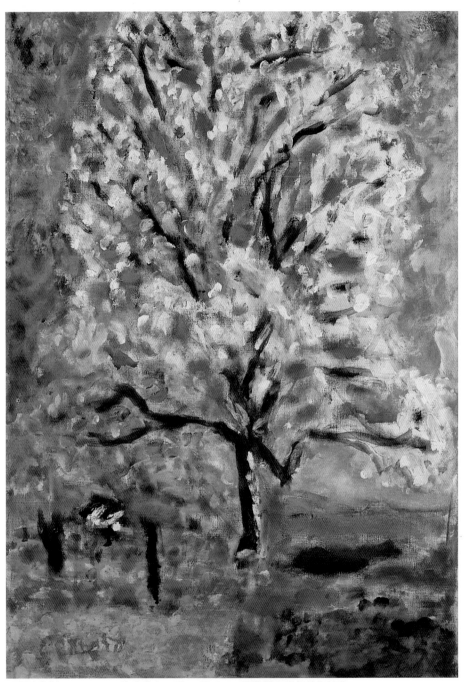

盛開的杏樹　1946〜47　油畫畫布　55 × 37.5cm　巴黎國立現代美術館藏

波納爾

一八六七	十月五日生於巴黎近郊，爲家中次子。波納爾家族在 Le Grand-Lemps 有一棟祖厝，其內有波納爾的畫室，直到一九二五年左右，波納爾每年都會固定來到這裡。這棟祖厝於一九二八年出售。
一八七二	五歲。妹妹安德瑞出生。
一八七五	八歲。進入凡維預科學校就讀，再轉往巴黎路斯勒葛和查勒蒙內預科大學，一八八五年在查勒蒙內預科大學拿到學士學位。
一八八六	十九歲。波納爾寫信告訴母親，他搬去與外祖母同住。
一八八七	二十歲。於巴黎朱里安美術學院註冊入學，結識塞柳司爾、托尼、朗松和伊貝爾等人。二月十四日申請入巴黎美術學院，三月十一日獲准入學。

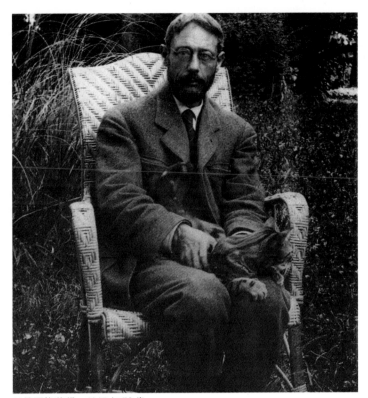
波納爾抱著貓　1917 年 50 歲

一八八八　二十一歲。塞柳司爾於十月造訪了當時居留在法
　　　　　國北部布爾塔紐的高更，並帶回一件高更的作品
　　　　　展示給朱里安學院的同學與同好托尼、朗松、伊
　　　　　貝爾與波納爾欣賞，其後他們五人創立了那比士
　　　　　派。

一八八九　二十二歲。結識威雅爾與魯塞爾，並在一項海報
　　　　　比賽中奪魁。

一八九〇　二十三歲。四月到五月，美術學院舉辦「日本美
　　　　　術展」，展出品包括七百二十五件浮世繪木版畫
　　　　　和四百二十一本插畫書。九月二十五日，妹妹安

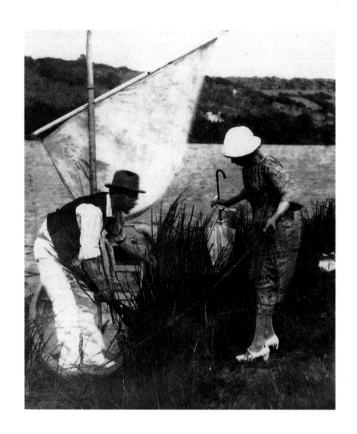

德瑞與作曲家克勞德・特拉塞結婚。

一八九一　二十四歲。首次參加獨立沙龍展，展出五幅油畫
　　　　　作品和四件裝飾畫板。八月，參加「印象主義與
　　　　　象徵主義畫家展」，爲那比士派首次聯展。

一八九二　二十五歲。三月到四月以包括〈槌球遊戲〉等七
　　　　　幅作品參加獨立沙龍展，引起藝評家的注意，其
　　　　　中一位並稱他爲「法國最日本化的畫家」。十一
　　　　　月爲表妹貝蒂・夏德琳畫像，也大約在此時，夏
　　　　　德琳回絕了他的求婚。

一八九三　二十六歲。六月初遇瑪麗亞・布爾辛，當時她自
　　　　　稱瑪特・德瑪利格奈，瑪特其後成爲他終身的伴

侶，並出現在他三百八十四件作品中。

一八九五　二十八歲。十一月二十二日父親尤金‧波納爾過世。

一八九六　二十九歲。一月於杜朗-魯爾畫廊舉辦首次個展，展出五十六幅作品，引起畢沙羅強烈批評為「又一個完全失敗的象徵主義畫家」，畢沙羅認為竇加、雷諾瓦和莫內一樣，其展覽都十分「可怕」。十二月，波納爾的彩色石版畫〈散步的護士〉印行，那比派舉行聯展。

一八九七　三十歲。為小說《瑪麗》作的插畫分四期出現在《La Revue Blanche》雜誌上，引起雷諾瓦的注意並寫了一封信給他：「我覺得你在雜誌上的作品十分好，它們就是真正的你，不要失去這份藝術。」

一八九八　三十一歲。著手繪作〈男人與女人〉的第一個版本，因此也開始模仿幾件裸女的重要作品。

一八九九　三十二歲。三月席涅克為向魯東致敬，舉辦了「現代學派」展，波納爾以十幅作品參展。四月，與威雅爾、托尼和魯東於沃拉爾畫廊展出石版畫聯展。與威雅爾和魯塞爾同遊威尼斯。

一九〇〇　三十三歲。沃拉爾出版了一本保羅‧維蘭的色情詩集，其內收錄有波納爾一百〇九件粉紅粉臘筆石版畫和九幅來自其素描的木刻版畫，引起塞尚的注意。完成大型的家族畫〈家人團聚的下午〉，也是第一件被貝賀漢-喬奈畫廊購買的作品，此後他們便固定成為波納爾的經紀畫廊。成為托尼〈塞尚頌〉的畫中人。

一九〇三　三十六歲。三月於獨立沙龍展出六件作品，此時他已成為沙龍委員會委員，並於新成立的秋季沙龍展出三件作品。四月，《La Revue Blanche》

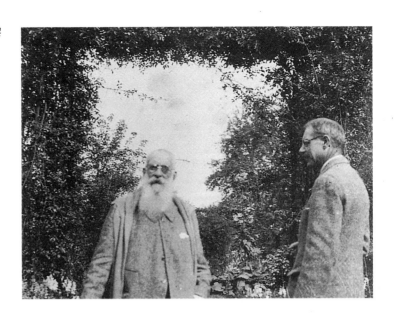

波納爾與莫內在巴黎
郊外的吉維尼花園
1925 年

雜誌停刊。

一九○九　四十二歲。六月到聖托貝斯旅遊，從此他每年都
　　　　　會到法國南部聖托貝斯、坎內等地停留，後來於
　　　　　一九二六年在坎內購屋。結識藝評家、作家和出
　　　　　版家喬治·貝森，並成為好友。波納爾立下遺囑，
　　　　　將一切留給瑪特·德瑪利格奈。

一九一○　四十三歲。擁有一幅塞尚的小件裸男油畫。

一九一一　四十四歲。買下第一部汽車。為俄羅斯收藏家製
　　　　　作完成一件大型三折畫〈Mediterranee〉，於秋
　　　　　季沙龍展出。為貝森繪作〈克利奇宮〉。

一九一二　四十五歲。於維儂內買下一棟小屋。被提名頒贈
　　　　　榮譽勳章，遭到他回絕。第一本有關他作品的專
　　　　　論出版。

一九一三　四十六歲。十一月於秋季沙龍展出〈鄉間餐廳〉。
　　　　　於紐約軍械庫展展出一件作品。

波納爾在杜維爾畫室　1937 年
（左圖、右頁圖）

一九一四　四十七歲。六月十三日，菲力克司·費尼翁（Felix
　　　　　Feneon）要求他為羅丹作畫像，以收錄在獻給羅
　　　　　丹的書中，羅丹也答應擔任他的人像模特兒。

一九一八　五十一歲。七月到八月，到烏瑞奇溫泉村旅遊。
　　　　　十二月結識瑞芮·蒙查迪，並請她擔任模特兒。

一九一九　五十二歲。二本有關波納爾的專題論文出版。三
　　　　　月十六日母親過世。

一九二〇　五十三歲。到法國西南部的阿卡儂溫泉村旅遊。

一九二一　五十四歲。與瑞芮‧蒙查迪到羅馬停留二星期。

一九二二　五十五歲。於威尼斯雙年展展出。約於此時放棄
　　　　　攝影。

一九二三　五十六歲。贏得匹茲堡卡內基國際展覽第三名和
　　　　　五百元獎金。六月妹婿克勞德‧特拉塞過世，不
　　　　　久，其妹安德瑞相繼死亡。

一九二四　五十七歲。四月於德魯畫廊舉行回顧展，展出自
　　　　　一八九一至一九二二年的六十八幅作品。六月曾
　　　　　學過繪畫的瑪特與勒巴斯克於德魯畫廊舉行聯
　　　　　展，瑪特的作品署名為瑪特‧索蘭吉。瑞芮‧蒙
　　　　　查迪自殺。

一九二五　五十八歲。波納爾與瑪特於第十八縣的市政廳結
　　　　　婚，唯一在場的二個人是證婚人他們的門房露西
　　　　　亞‧波拉德，和她的丈夫，銀行職員約瑟夫‧譚
　　　　　森。波納爾並未通知家人他結婚的消息。

一九二六　五十九歲。以卡內基國際審察員身分訪問美國，
　　　　　結識日後成為其重要美國收藏家的鄧肯‧菲利蒲。

一九二七　六十歲。二月，波納爾的外甥查理‧特拉塞出版
　　　　　了一本重要的波納爾專論論文，其封面由波納爾
　　　　　親自設計。本書是集結作者與藝術家之間無數的
　　　　　對話而成。

一九二八　六十一歲。於紐約哈克畫廊舉辦個展，為其第一
　　　　　次法國境外的展覽。

一九三〇　六十三歲。一月到三月，紐約現代美術館於「美
　　　　　國收藏的巴黎繪畫展」中，展出其七幅作品。因
　　　　　燙傷，在醫生建議下開始從事水彩和水粉畫創作。
　　　　　十一月，租下位於海胡村中的卡斯德拉梅赫別莊，
　　　　　在停留的六個月中，創作了〈眺望花園的餐廳〉。

一九三二　六十五歲。四月，喬治‧貝森於巴黎布朗恩畫廊

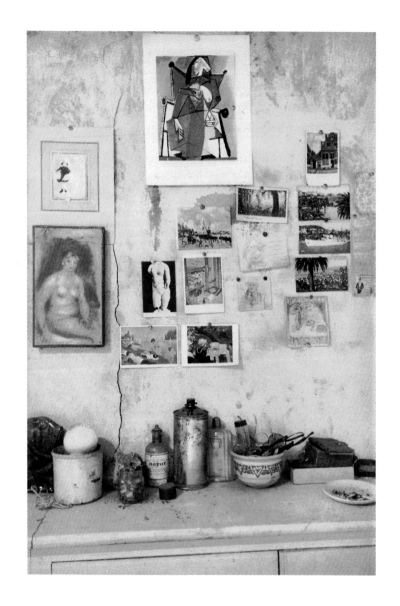

波納爾畫室一角
1945 年

策劃了「梵谷、羅特列克與波納爾及其史詩展」，
展出波納爾六幅作品。

一九三五　六十八歲。於倫敦短暫停留以參觀雷德與列福瑞
　　　　　畫廊爲其舉辦的畫展。

一九三六　六十九歲。大都在杜維爾從事創作，繪作〈浴缸中的裸女〉，並說：「我再也不敢挑選這麼困難的主題了。」這是晚期三幅相同主題的重要作品之一，其他二幅為〈大浴缸，裸女〉和〈浴缸中的裸女和小狗〉。法國政府從獨立沙龍展中購買了〈桌的一角〉。贏得匹茲堡卡內基國際展覽第二名。與威雅爾和魯塞爾一同受邀為查洛新宮繪作壁畫。

一九三八　七十一歲。芝加哥美術館展出波納爾與威雅爾出借油畫和版畫展。

一九三九　七十二歲。於斯德哥爾摩私人畫廊展出五十一幅作品的回顧展。著手創作最後一幅重要室內畫〈有含羞草的畫室〉，於一九四六年完成。

一九四〇　七十三歲。四月，當選倫敦皇家美術學院榮譽院士。六月二十一日，威雅爾過世。

一九四一　七十四歲。三月，為年輕畫家科斯提雅‧特瑞區柯維奇擔任模特兒，特瑞區柯維奇其後則出版了勒巴斯奎訪記。繪作〈深色裸女〉，其模特兒為麥羅最喜歡並推薦給他的黛娜‧維爾尼。

一九四二　七十五歲。瑪特‧波納爾過世。六月二十九日以後，波納爾不再於日記中記錄天氣狀況。巴黎畫商路士‧卡瑞聘用賈克‧維儂，將十一幅波納爾的水粉畫製成石版畫，波納爾全程參與每個製作過程。

一九四三　七十六歲。《Le Point》雜誌製作波納爾專輯。十一月二日，托尼過世。波納爾因肺部嚴重充血而住院治療。市面出現波納爾偽作，在瓊和亨利‧道柏利爾的建議下，波納爾同意編纂油畫作品目錄。

一九四四　七十七歲。安德烈‧羅特的《波納爾：捉住繪畫

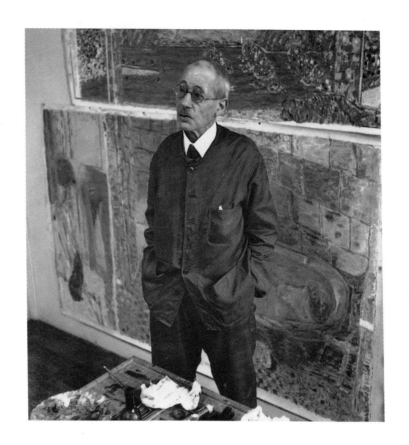

波納爾攝於畫室
1945～46 年

一九三九至一九四三》，其中收錄的大半圖片作
品都未加簽名，稍後波納爾並重新修改某些作品。
六月，魯塞爾過世。九月二十四日，麥羅過世。

一九四六　七十九歲。同意紐約現代美術館舉辦大型回顧展，
以慶祝其八十歲生日，回顧展於一九四八年三月
和九月分別於紐約和克里夫蘭舉行。

一九四七　八十歲。一月二十三日，波納爾於坎內過世。八
月，波納爾為其設計封面和標題頁的《Verve》雜
誌出版波納爾專輯。

國家圖書出版品預行編目資料

波納爾：先知派繪畫大師 ＝Bonnard／何政廣
主編.– 初版,-- 臺北市：藝術家, 民 88
面；　公分. --（世界名畫家全集）

ISBN 957-8273-39-8（平裝）

1. 波納爾（Bonnard, Pierre, 1775-1851）– 傳記
2. 波納爾（Bonnard, Pierre, 1775-1851）
　– 作品研究　3. 畫家 – 英國 – 傳記

909.942　　　　　　　　　　　　88008093

世界名畫家全集

波納爾 P. Bonnard

何政廣／主編

發行人　何政廣
編　輯　王庭玫‧魏伶容‧林毓茹
美　編　李怡芳‧莊明穎
出版者　藝術家出版社
　　　　台北市重慶南路一段 147 號 6 樓
　　　　TEL：（02）23719692~3
　　　　FAX：（02）23317096
　　　　郵政劃撥：0104479-8 號帳戶

總 經 銷　時報文化出版企業股份有限公司
　　　　　桃園縣龜山鄉萬壽路二段351號
　　　　　TEL：（02）2306-6842

製　版　新豪華彩色製版印刷有限公司
印　刷　欣　佑彩色製版印刷有限公司
初　版　中華民國 88 年（1999）6 月
定　價　台幣 480 元

ISBN　　957-8273-39-8
法律顧問　蕭雄淋
版權所有‧不准翻印
行政院新聞局出版事業登記證局版台業字第 1749 號